高等院校数字艺术设计系列教材

立体构成

原理与实战策略（第二版）　胡璟辉 兰玉琪 编著

U0368274

清华大学出版社
北京

内 容 简 介

立体构成是现代艺术设计中非常重要的设计基础学科。本书从形态与立体空间、形式规律与法则等基本原理出发，详细解析了立体构成在艺术设计领域的构成规律及造型与材料的特点。同时，还大量选用了多种风格和不同设计领域的优秀作品和学生作业范例，新颖独特，图文并茂，一目了然，更加便于对理论的理解和对实际创作的把握。

本书共分9章，内容上从形态的概念与分类作为切入点，到构成的历史与基本原理，再到构成的美学法则和基本要素，以及实战中的线材、面材、块材等的具体应用。通过每章的理论讲解、课题实践与图片实例，将立体构成相关的知识点全部呈现给读者，特别是在理念上突出其在实战中对创作与思维方式的开发。

本书结构合理，内容实用，可作为高等院校艺术设计相关专业的教材，也适合设计自学者、爱好者作为学习辅助用书。

图书在版编目(CIP)数据

立体构成原理与实战策略 / 胡璟辉，兰玉琪编著. —2版. —北京：清华大学出版社，2021.4（2023.1重印）
高等院校数字艺术设计系列教材
ISBN 978-7-302-57883-3

Ⅰ. ①立… Ⅱ. ①胡… ②兰… Ⅲ. ①立体造型—高等学校—教材 Ⅳ. ①J06

中国版本图书馆CIP数据核字(2021)第057350号

责任编辑：李 磊
封面设计：边家起
版式设计：孔祥峰
责任校对：成凤进
责任印制：丛怀宇

出版发行：清华大学出版社
　　　　网　　　址：http://www.tup.com.cn，http://www.wqbook.com
　　　　地　　　址：北京清华大学学研大厦 A 座　　　　邮　　编：100084
　　　　社 总 机：010-83470000　　　　邮　　购：010-62786544
　　　　投稿与读者服务：010-62776969，c-service@tup.tsinghua.edu.cn
　　　　质 量 反 馈：010-62772015，zhiliang@tup.tsinghua.edu.cn
印 装 者：三河市铭诚印务有限公司
经　　销：全国新华书店
开　　本：190mm×260mm　　　印　　张：9.75　　　字　　数：248 千字
　　　　　（附小册子 1 本）
版　　次：2017 年 1 月第 1 版　2021 年 7 月第 2 版　　印　　次：2023 年 1 月第 2 次印刷
定　　价：59.80 元

产品编号：090098-01

立体构成是艺术设计基础中较传统的一门课程，作为三大构成中研究立体形态与空间的一门必修课程，掌握其理论与实战方法对从事艺术与设计的人员有着极为重要的作用。源于德国包豪斯的三大构成作为一门基础实训课程是目前国内很多艺术专业院校普遍采用的。虽然当前国内很多院校的课程名称与内容、课题训练方法与形式大都有着不同程度的更新与改革，但是在基础理论体系或课题实训时，还大多在沿用或渗透着包豪斯的三大构成原理。

本书独特的构建方式和看点之一就是在立体构成原理上加入大量的课题实战、实例范图和学生优秀作业，其中的学生作业例图大部分是天津美术学院设计学院设计基础部一年级学生们的课程作业，也包括笔者本人的一些教学实践作品，以及亚洲基础造型协会的部分国家和地区会员的代表作品，也有很多课题训练借鉴和参考了兄弟院校的实训内容。希望此书能在艺术设计基础教学中成为理论和教学实践的第一手参考资料，直接指导理论的学习和实战课题的训练。

本书的内容重点体现在通过课题训练加强实战和创新能力的培养上，具体如下三个方面。

第一是理论性。本书较为详细地讲述了形态与构成之间的关系，以及立体构成的基本原理和形式美法则，深入剖析了立体构成中形式要素与构成要素及立体形态在艺术与设计中的表现与应用，多角度阐述了立体形态在空间中的构成形式与组织规律等。

第二是实践性。全书在每个章节后都设置了课题训练内容，目的是避免理论与材料的使用脱离实际，使读者亲身去体验并实践形态的组合和材料的表现，通过实战训练来提高动手动脑的实践能力。

第三是创造性。通过本书的理性知识和实战，从直观体会、感受和实践上升到根本性的思维层面，使读者在学习和实践中学会分析与判断、总结与创新，更好地激发自己的创造力、想象力，这可能远比基础知识的传授更为重要。

在本书的编写过程中，非常感谢清华大学美术学院基础教学部的邱松老师，因受其邀请参加了由清华大学美术学院主办的"全国基础教学研讨活动"，并聆听了柳冠中等先生的讲座，对编写此书颇受启发，在书中也选用了一些清华大学美术学院学生的作业，还要特别感谢清华大学出版社的编辑同志们。

本书由胡璟辉、兰玉琪编著。在成书的过程中，李兴、刘晓宇、高思、王宁、杨宝容、杨诺、白洁、张乐鉴、张茫茫、赵晨、赵更生、马胜、陈薇等人也参加了部分编写工作。由于作者编写水平有限，书中难免有疏漏和不足之处，恳请广大读者批评指正。

本书提供了 PPT 教学课件和考试题库答案等立体化教学资源，扫一扫右侧的二维码，推送到自己的邮箱后即可下载获取。

<div align="right">编　者</div>

目 录

第 5 章　立体构成的材料与实战应用

第 6 章　线形式的立体构成

第 7 章　面形式的立体构成

第1章 立体构成概论

本章概述:

　　本章主要阐述立体构成中关于形态的认知、概念与分类,以及构成的基本概念和构成发展的历史,并且介绍对于构成及构成理论形成的相关艺术流派。

教学目标:

　　通过本章的学习和对相关知识的了解,帮助读者在后面的课题实战中更好地运用各种形态,组织整合创造出具有新的形式美感的实体。

本章重点:

　　本章重点是对形态方面知识的掌握,这是立体构成中重要的构成基础之一。而对于构成历史沿袭中的多个艺术流派与艺术风格的学习,更是作为艺术与设计学习者所必须要了解的常识。

ALL　　WEB DESIGN　　LOGO DESIGN　　ILLUSTRATION　　PHOTOGRAPHY　　VIDEO

1.1 形态的概念与分类

　　形态的概念其实很难对其精准定义,从词语的字面上理解为形状姿态或是指事物在一定条件下的表现形式。从每个单独的字上说:"形"指形状,是事物的轮廓边界线围合而成的表面形式。"态"是事物的内在呈现出的发展趋势和与存在空间的某种关系。因此对于形态的理解,可以说是包括事物外表呈现的形状、外观及表现形式,和其内在构成的形式、内容或精神层面等。

1.1.1 自然形态与人为形态

　　自然形态泛指自然界中的客观存在的事物、景物、动植物等,是不为人类意志所转移的自然界中的客观存在物,如图1-1所示。人类赖以生存的地球经历了上亿年的演变和发展,在地形地貌和生态景观上存在着千奇百怪的形态,有些形态为人们所研究,造福了人类,乃至推动了人类文明的进步,但仍有很多形态还不为人们所认知。

图1-1　自然界中的形态

　　人为形态是人类自身发展过程中留下的客观产物，主要是指人工制作物这一类的形态。人类从诞生之时起，就在不断地生产工具，改造自然，在生产实践过程中，产生或发明了各式各样形态的事物，涉及的范围极其广大。有些是人类日常生活用品，有些是我们生存居住的建筑，还有些是生产工作的工具等。在人为形态中，有被符号化提炼出的几何形态，图1-2和图1-3是学生毕业展的作品，两组作品中一个是灯具的产品设计，另一个是陶器造型的设计，两者都是形态的高度概括后的一种艺术表现，都具有强烈的外在形式感、技术感和现代审美情趣。

图1-2　产品设计作品　　　　　　　　　　　图1-3　装饰艺术作品

同时，在人为形态中还有一大类别，就是"仿生形态"。仿生形态是自然形态经过人类的选择和改进后得到的一种实际形态，它的灵感来源于对生物形态、结构的模拟应用，是人们通过想象与模仿创造出的形态。在我们的着装、建筑、生活用品等方面都有所体现，2008 年第 29 届奥林匹克运动会上的北京奥运会主场馆——"鸟巢"，就是仿生形态的一个实例，如图 1-4 所示。这个体育场主体建筑呈空心马鞍椭圆形，是由 128 个自重近千吨的组件相互支撑形成的网络状的构架，外观形态上宛若金属树枝编织而成的巨大鸟巢。这个仿生形态的建筑不仅成为奥运会历史上独一无二、史无前例的体育场馆，也成为中国北京地标性的建筑。设计界非常著名的仿生形态设计大师卢吉·科拉尼（Luigi Colani），是当今最著名的也是最具颠覆性的设计师之一，设计了大量造型极为夸张的作品，同时也饱受争议。有人认为他离经叛道，也有人把他当作天才和圣人一样崇拜。然而科拉尼认为他的灵感都来自于自然，他自己曾说道："我所做的无非是模仿自然界向我们揭示的种种真实。"图 1-5 为科拉尼的作品。

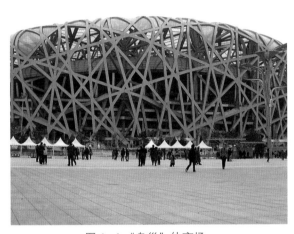

图 1-4　"鸟巢"体育场

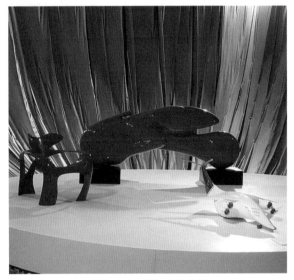

图 1-5　科拉尼的作品

1.1.2　具象形态与抽象形态

具象形态是依照客观物象的本来面貌构造的写实，是接近自然或人的生活经验的形态。其特点是建立在人类共识的基础上的与实际形态相近、能被人们直接识别辨认出来的形态，它有直观的象形，能反映物象的细节真实和典型性的本质真实。图 1-6 的两幅作品是笔者对具象形态静物的写生，能较为真实地直接再现实际景物的结构、光影、肌理和质感等。

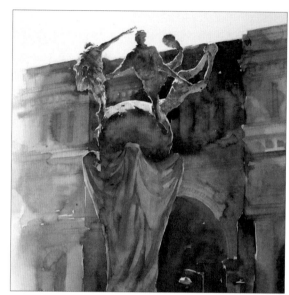

图 1-6　具象写生 胡璟辉

　　抽象形态是根据原有的具象形态的外在形象或内在含义等进行创造而得到的一种形态。它是经过提取、夸张、变形、简化和提炼，最终表现出来的符号或者观念。抽象形态更多地反映在艺术设计领域中，人们不能直接指认其形象或是辨别其原始的形状，它是以纯粹的、单纯的形态衍生出的，在现实世界或生活经验中找不到能对应的相似存在物，如抽象的几何形（点、线、面），无法识别的一些特异形或是偶然形。抽象形态是具象形态的一种延展。它是具象形态夸张、变形、提炼后的内在精华。例如，在艺术发展历史中的两位重量级大师毕加索与蒙德里安，他们耳熟能详的作品《镜中的少女》和《红黄蓝构成》就是这一点最好的体现。图 1-7 和图 1-8 的两个城市雕塑作品，就是使用的抽象形态组合而成，反映出抽象形态的夸张、变形等外在造型的特点。

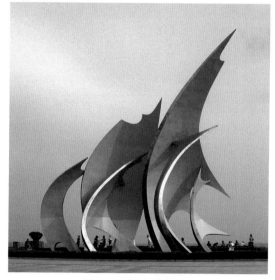

图 1-7　城市雕塑 1

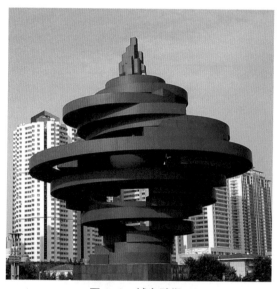

图 1-8　城市雕塑 2

　　具象形态和抽象形态之间存在着不确定性和可变性，它们既是相对的，又是相互关联、相辅相成的。具象形态是其原始根源所在，而抽象形态又是具象形态的"意"的反应，因此，抽象形又经常叫作"意象形"。但也有很多艺术作品我们无法将其归类为具象形或抽象形，在我们看来，具象形和抽象形其实就是看得懂或看不懂的问题。在当今艺术潮流与风格个性彰显的时代，有很多艺术创作用具象写实的形态去表现抽象的概念，也有使用抽象的几何形去组合成一个具象的形体，图 1-9 是笔者使用抽象的几何原点来表现一个相对具体形状的设计作品。

图 1-9　设计作品 胡璟辉

1.1.3　现实形态与概念形态

　　现实形态是客观世界中实际存在的实体，它占据现实空间，并被人们通过视觉、触觉等所感受到。例如自然界中的动物、植物、山峰、河流等，还有人类发展中的物质产物，像建筑、生活用品等。其实，现实形态包括上面所提到过的自然形态和人工形态。

　　概念形态是现实形态视觉化的结果，它在现实形态的基础上将其"纯粹化"，是在人类的既往经验和思维中抽象提炼出的形态，不具有实质性，也不能被直接感知到。概念形态只有通过形态构成中的要素转化为视觉可见的，才具有实际研究的各种可研究性。

1.2　立体形态与构成简述

1.2.1　构成的基本概念

　　"'构成'的概念与'基础造型'的概念相同，重点在于'造型'，它不是技术的训练，也不是模仿性的学习，而是引导学生通过有效的方法，在设计造型的过程中，主动地把握限制的条件，

有意识地去组织与创造，在无数次反复的积累中，获得能力的训练、创造力的育成。"——朝仓直巳。

　　"构成"从字面上的直接解释为构建、组成，在现代艺术设计领域中，构成是指将单元形态元素按照形式美感规律、视觉美感原理、形式审美特征，以及心理特征、力学原理等进行的创造性的整合过程。它既包括"造型"的含义，还有"整合"的意思。它是研究形与形、形与空间等之间的组合关系，将相同或不同的形态加以提炼、整合并组合成一个新的视觉形象。它包括在艺术设计领域所提及的形态、材料、色彩、空间等方面的研究内容，从传统的三大构成上去理解，主要是研究二维空间中平面形态构成关系的平面构成，三维空间中立体形态构成关系的立体构成和以色彩原理研究为主的色彩构成。实际上，构成就是对造型要素中一定的单元进行分解重组后整合为一个全新的造型，将单一化的点、线、面、材料、色彩等按照美的形式规律在其中寻找新造型的各种可能性。图1-10的两幅作品是笔者应用构成中的方法原理，对形态进行有规律的组合创作出的。这也进一步解释了在形态构成中构成就是将一定的形态要素按照审美规律进行组合，创造出新的具有形式美感的形态这一概念。

图1-10　构成作品 胡璟辉

1.2.2　构成的演变历史

　　19世纪末、20世纪初，涌现出了诸多的艺术流派与表现手法，诸如新艺术运动、野兽派、立体主义、抽象主义、构成主义等，它们打破了文艺复兴以来架子上的绘画和各种艺术类别之间的僵硬划分，使艺术又一次获得了新的生命。

　　构成设计源于20世纪初俄国的构成主义设计，它是十月革命胜利前后在俄国一小批先进的知识分子当中产生的前卫艺术运动和设计运动。1922年，阿列克塞·甘（Alexi Gan，1889—1942)的《构成主义》系统地阐述了构成主义思想体系。同年，德国设计学院包豪斯在杜塞多夫市举办国际进步艺术家联盟大会，如图1-11所示。世界上最重要的两位构成主义大师——俄国构成主义大

师李西斯基和荷兰"风格派"的组织者特奥·凡·杜斯堡参加了大会,图 1-12 为特奥·凡·杜斯堡。他们带来了各种对于纯粹形式的看法和观点,从而形成了新的国际构成主义观念。

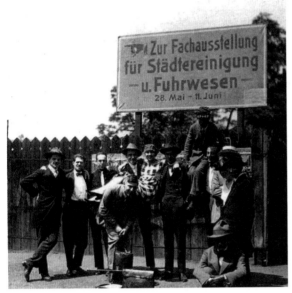

图 1-11　国际进步艺术家联盟大会

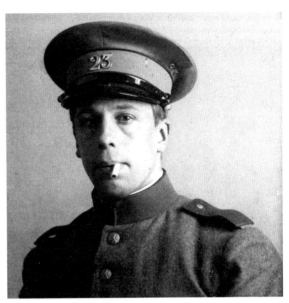

图 1-12　特奥·凡·杜斯堡

　　德国包豪斯的存在仅仅只有十四年,但是它对现代主义设计运动的发展和现代设计教育体系的建立都有着不可磨灭的贡献,其历史作用和影响可谓巨大而深远。如在预备课程(基础教育)的设置上分为"实用的"和"正式的"指导两大基础,这一整套的设计艺术教学方法和教学体系,奠定了后来工业设计科学体系的建立与发展基础。其中的造型课分为三个方面:观察(自然和材料的研究)课、表现(几何形研究、结构练习、制图学和模型学)课及构成(体积、色彩和设计研究)课,20 世纪的设计艺术教学中被作为基本框架的三大构成就源于此,而且一直被沿用至今。

　　20 世纪 30 年代之后,日本也引入了包豪斯的思想,而且日本将包豪斯的思想和基础设计教育体系进一步发展和完善,形成了体系缜密的"三大构成",这不仅仅是在包豪斯的教学基础上的修正和扩展,更是在教学思维体系中的整合和改革。日本现代构成的教育体系影响了东亚的诸多国家,其中对韩国、中国的影响尤为深远。水谷武彦是在包豪斯留学的日本学生,是他将包豪斯的思想带回了日本,成为日本推动美术、建筑、教育现代设计的先行者。他在 1930 年回国,担任动机美术学校建筑系教授的时候开设了包豪斯体系的"构成原理",而就是这套教学系统,成为后来的"三大构成"。

　　中国的包豪斯教育体系的引入可以追溯到 20 世纪 70 年代,对中国设计教育影响最大的"三大构成"系统就来自日本,可以说是一批在日本留学的老师带回并沿袭发展的;另一方面,也有很多在日本出版的相关教材、著作,通过中国港台地区翻译出版,再引入中国内地从而产生影响,例如朝仓直已编写的 4 本构成教材——《平面构成》《色彩构成》《立体构成》和《光构成》,在诸多中国艺术设计院校里都影响颇深。

1.3 立体构成与当代艺术设计的联系

1.3.1 立体主义

立体主义是西方现代艺术的一个流派，主张用几何形态和块面的结构关系来分析物体，追求以碎裂、解析、重新组合的形式来表现重叠、交错的美感，是关于构图与形式的再创造。立体主义是 20 世纪艺术中抽象的和非具象的绘画流派的直接源泉，在 20 世纪的最初十年，影响了全欧洲的艺术家，并激发了一连串的艺术改革运动，如未来主义、结构主义及表现主义等。立体主义的领军人物便是毕加索、布拉克和格里斯，图 1-13 为毕加索。

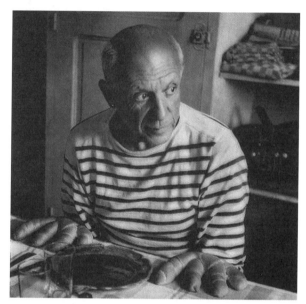

图 1-13　毕加索

图 1-14 为毕加索的油画《亚威农少女》，他用革命性的创新手法将所有的形象分解为几何块面，构成一种三维空间的感觉，在自身的变化规则中创造了新的美学规范。毕加索对三维的兴趣使他走向立体主义。1907 年以后，毕加索的一些实验性雕塑作品也证明了他的雕塑中的形态使用了立体主义的构思方式来表现，图 1-15 和图 1-16 都是毕加索的立体作品。

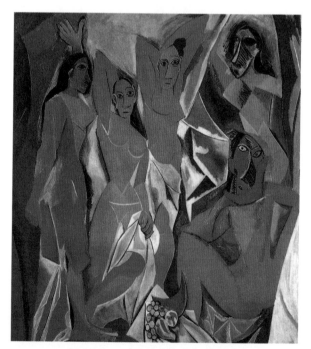

图 1-14　《亚威农少女》毕加索

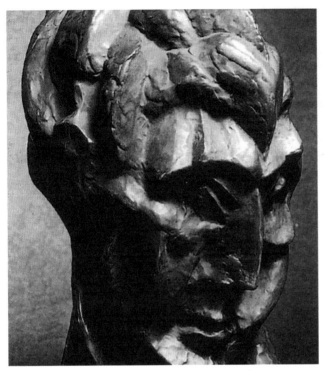

图 1-15 《女人头像》局部 毕加索

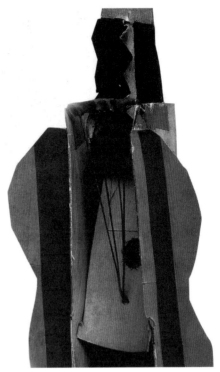

图 1-16 《吉他》局部 毕加索

从毕加索开始尝试将立体主义的构思带入雕塑的几年时间里,也有很多艺术家创作出了一些具有很强创造性和启发性的立体主义装置作品,如图 1-17 至图 1-19 所示。这些是立体主义艺术家洛朗斯、里普希茨和阿尔西品科的雕塑作品,均体现出了这个时期"综合的立体主义"的共同特征,同时也为立体主义学派的雕塑艺术打下基石。

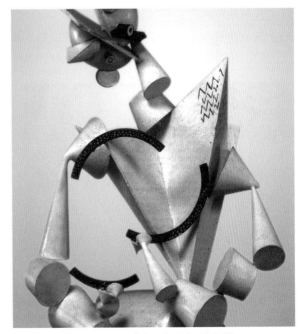

图 1-17 《小丑》局部 洛朗斯

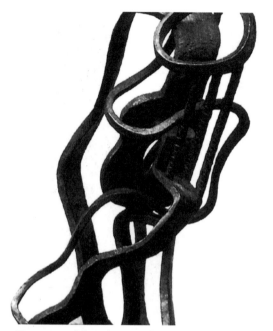

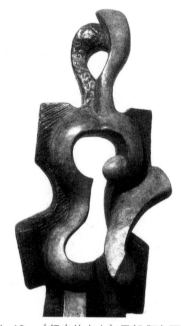

图 1-18　《抱吉他的女人》局部 里普希茨　　　　　　图 1-19　《行走的女人》局部 阿尔西品科

在布拉克的作品中,抽象的背景和叠加上去的主题融合在一起并相互作用。1908 年夏,布拉克来到埃斯塔克山,创作了一系列的风景画和静物画。当时这些画被冠以立体主义之名。在这些风景画中,形被大大地简化,建筑物、岩石和树首尾相接地堆积在一起,运用一系列的手段去否定已为主题所暗示的凹感,如图 1-20 和图 1-21 所示。他摒弃了传统的单一透视点来表达实体在空间的感觉。他曾说道:"在本质上有一个具有实体感觉的空间……最吸引我的,同时也是立体主义的准则的,是对我感觉到的这种新的空间的实体化。"

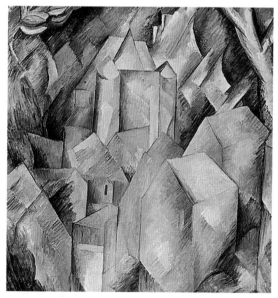

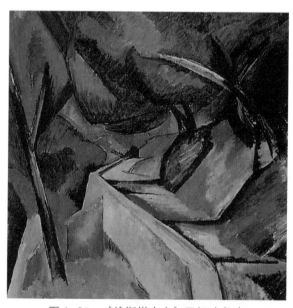

图 1-20　《埃斯塔克的房子》局部 布拉克　　　　　图 1-21　《埃斯塔克山》局部 布拉克

1.3.2 包豪斯

1919 年 4 月，在德国魏玛市成立了一所名为"魏玛的国立包豪斯"（Bauhaus）的学院。该学院是为实现艺术、工艺、手工艺与工业为一体的高等艺术教育学院，它包括美术学院和工艺美术学校。格罗皮乌斯（如图 1-22 所示）是首任校长，也是包豪斯的奠基者。作为建筑师、设计师的他，是德国工业设计的先驱者之一，同时也是"德国制造联盟"的领袖之一。在德绍时期的包豪斯大楼就是由其亲自设计的，如图 1-23 和图 1-24 所示。"包豪斯"一词是格罗皮乌斯创造出来的，是德语 Bauhaus 的译音，由德语 Hausbau（房屋建筑）一词倒置而成。在包豪斯成立之初的宣言中就承诺致力于发展各种形式的雕塑、绘画、工艺美术和手工业，因此它对世界现代设计的发展产生了深远的影响，也是世界上第一所完全为发展现代设计教育而建立的学院，可以说它的成立标志着现代设计的诞生。同时，包豪斯的深远影响特别体现在它的设计教育方面，其教学方式成了世界许多学校艺术教育的基础。

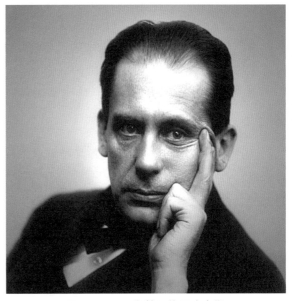

图 1-22　瓦尔特·格罗皮乌斯

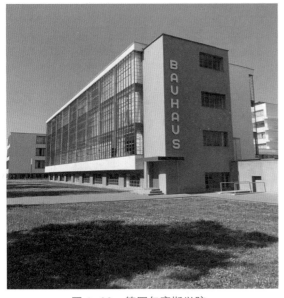

图 1-23　德国包豪斯学院

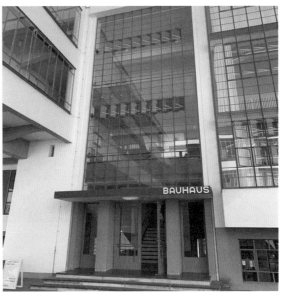

图 1-24　包豪斯校舍

包豪斯经历了三个发展阶段：第一阶段是始于 1919 年的魏玛时期；第二阶段是 1925 年开始的德绍时期；第三阶段是 1932 年迁至柏林后于 1933 年关闭的柏林时期。包豪斯的发展历程就是现代设计诞生的历程，也是在艺术和机械技术这两个相去甚远的门类间搭建桥梁的历程。无论是在建筑学、美术学，还是在工业设计等领域，包豪斯都占有主导地位。包豪斯的影响力深远绵长，除了在学校任教的诸多世界级名师的影响力之外，其教学方式、建筑风格与艺术设计持续影响着艺术院校的理论和实践。由于其锐意探索、大胆革新，因此对现代主义艺术风格的形成产生了关键性的影响，许多建筑或设计都以"包豪斯"风格闻名于世，图 1-25 至图 1-27 都是当时的代表作品。

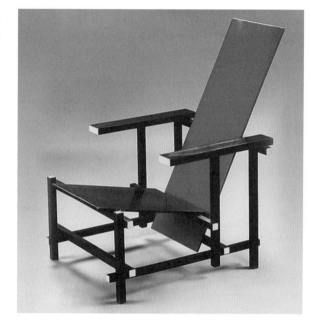

图 1-25 《红蓝椅》里特维尔德

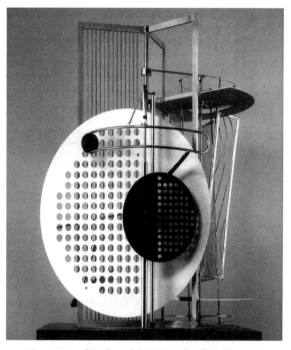

图 1-26 《光线 - 空间调节器》莫霍利·纳吉

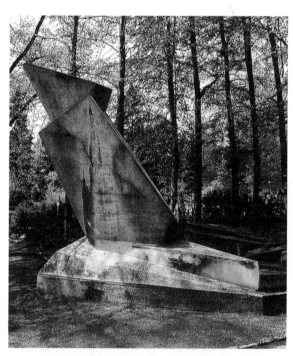

图 1-27 《死亡三月》纪念碑 格罗皮乌斯

1.3.3　构成主义

构成主义又名结构主义，发展于 20 世纪 20 年代前后。塔特林是构成主义的主要创始人，如图 1-28 所示。他在 1914 年创作的《绘画浮雕》就是抽象几何结构的代表作，也可以说是构成主义在俄国最早出现的作品，如图 1-29 所示。但"构成主义"一词在 1920 年才最初出现在嘉博和佩夫斯纳兄弟所发表的《现实主义宣言》中，这是"构成主义"一词第一次出现在官方的正式文件中。构成主义可以说是一种对传统雕塑全新的、前所未有的彻底表达，因此它崇尚简单的形式，强调的是空间中的势，而不是传统雕塑着重的体积量感。构成主义接受了立体派的拼裱和浮雕技法，由传统雕塑的加和减，变成组构和结合；同时也吸收了绝对主义的几何抽象理念，甚至运用到悬挂物和浮雕构成物，对现代雕塑有决定性影响。它是十月革命胜利前后在俄国一小批先进的知识分子当中产生的前卫艺术运动和设计运动，无论从它的深度还是探索的范围来说，都毫不逊色于德国包豪斯或者荷兰的"风格派"运动。构成主义最早的建筑之一是塔特林在 1917 年至 1920 年间设计的第三国际塔，如图 1-30 所示。该塔仅仅留下一个模型并没有实际建造，但也成为构成主义在现代艺术流派中标志性的里程碑。

图 1-28　弗拉基米尔·塔特林

图 1-29　《绘画浮雕》塔特林

图 1-30　《第三国际塔》局部 塔特林

　　罗德琴柯也是构成主义运动中最活跃的人物之一，他的作品追求艺术的实用性和功利性，他将借助工具绘画的几何风格和利用材料表现综合在一起，从而形成了自己独特的风格。他这一时期的代表作是《距离的构成》和《悬吊的圆环》等，如图 1-31 和图 1-32 所示。这些作品把构成从平面空间扩展到立体空间，把构成作品发展为构成雕塑作品。

图 1-31　《距离的构成》罗德琴柯

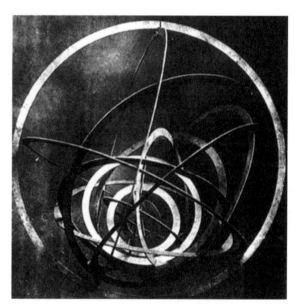

图 1-32　《悬吊的圆环》罗德琴柯

　　建筑家李西斯基是构成主义艺术家中很重要的一位，他的创作构思与作品是抽象观念从俄国传递到欧洲的桥梁。李西斯基在 1919 年开始绘制他特有的抽象画——"普朗"作品，《普朗 99》这幅作品中使用了立方体、半圆形、线状物等完全抽象的形态表现一个错乱的三维空间，具有鲜明的构成主义风格，如图 1-33 所示。

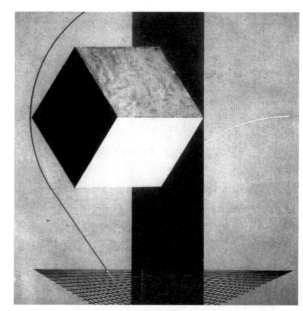

图 1-33　《普朗 99》李西斯基

1.3.4 新造型主义

新造型主义画派也称为风格派，其核心人物是蒙德里安、凡·杜斯堡、雕塑家范东格洛、建筑师欧德、里特维尔德等人，图 1-34 为画家蒙德里安。风格派运动是从 1916 年开始形成，直至 1931 年运动转型并最终解体。

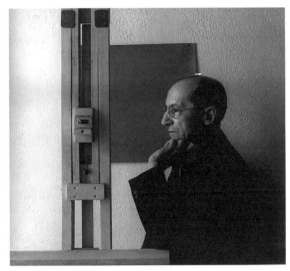

图 1-34 蒙德里安

蒙德里安在风格派运动发展中的地位是决定每个阶段特点的重要标准。他的作品经历了从自然到社会的过程，在其艺术生涯中，1911 年至 1914 年是这个过程的一个转折点，从《盖银河旁的树》《灰色的树》《纽约市》，到《树》《构图 6》及《百老汇的布基－伍基舞曲》等一系列作品，如图 1-35 和图 1-36 所示。他摒弃了绘画是人们观察世界的窗口的概念，去表现绘画的本质，在视野背后隐藏着的"真实的节奏"。蒙德里安确信：任何事物中都能归纳出共同的特征；任何形体都能够简化为水平和垂直的"单位"。在他的作品中，对于画面的解构，实际上已经涉及了形态学中的"形体""关系"的内容。

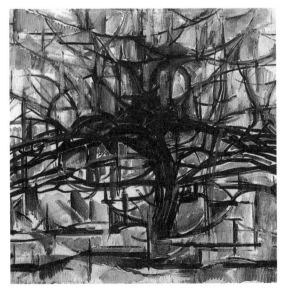

图 1-35 《树》局部 蒙德里安

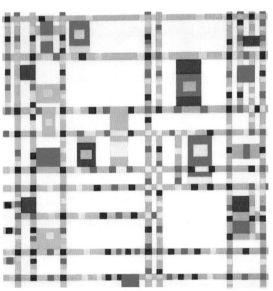

图 1-36 《百老汇的布基－伍基舞曲》 蒙德里安

风格派运动中的边缘人物比利时画家范东格洛和荷兰艺术家范德莱克也在运动中起了关键作用，图 1-37 和图 1-38 分别是他们的作品。如果没有他们，风格派运动也不会在 1917 年到 1923 年短短的几年时间内，从摸索阶段发展到形成自己独特审美特点的成熟阶段。

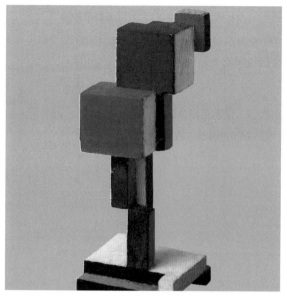

图 1-37 《来自椭圆形的建筑》范东格洛

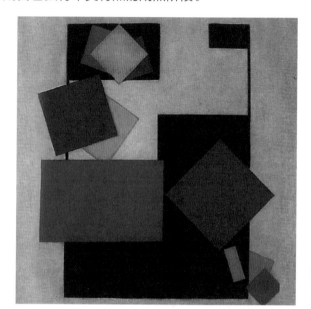

图 1-38 《构成》范德莱克

1.4 课后作业

通过网络下载或书籍拍照，学习搜集素材，从艺术和设计两个领域寻找立体空间的作品，不少于 50 件。

第2章 立体构成基本原理

本章概述：

本章阐述了立体构成的总体观念、特点，学习立体构成的意义及在立体构成学习中创造性思维的重要性等。

教学目标：

通过对本章内容的学习，更深入地了解立体构成在当代艺术与设计中的重要意义，特别是其创作观念和自身特点，以及创造力的培养。

本章重点：

本章重点在于进一步深入认识并了解立体构成的概念和基本原理，提高我们下一步掌握立体形态构成的基本理论、构成的基本要素和方法，并体会形式美的规律和美的形式法则。

ALL　　WEB DESIGN　　LOGO DESIGN　　ILLUSTRATION　　PHOTOGRAPHY　　VIDEO

2.1 立体构成原理简述

2.1.1 立体构成的观念

立体构成也称为空间构成，是用一定的材料，以视觉为基础、力学为依据，将造型要素按照一定的构成原则组合成形体的构成方法。其中十分重要的一个方面体现在对材料进行研究使用的过程中。因为在当代艺术与设计中，材料的美感、材料的加工工艺、材料的质地与性质和材料强度的研究，已经涉及各个创作领域中。图 2-1 是使用多种综合材料完成的一件艺术作品，图 2-2 是一件使用多种材料与表现手段的装置作品。特别是在现代设计领域中，不仅要注重设计的构思和方案的创新性，而且要符合设计的实用性、使用性、生产性、社会性等公共的要求，以及设计中材料的新颖性。在立体构成学习中，不仅是对立体空间形态的组合与研究，而且要锻炼造型的感受力、直观判断力，培养潜在的思维力，更重要的是对材料的认知，以及由材料更新构思观念的养成，这些对立体构成的创作都起着很大的作用。

图 2-1　综合材料艺术作品

图 2-2　综合材料装置作品

　　我们生活的空间其实就是一个立体的世界，日常所接触的各种自然形体或人造物体，小到水滴沙粒，大到建筑景观等，都是具有立体形态的某些内在联系。立体构成的研究则是将这些内在的东西进一步提纯与简化，进而研究其中原理性的、本质性的立体组合规律和美学特征。在三维空间中将立体形态要素进行组织、整合、拼装、解构等，按照形式美的构成原理创造一个符合形态规律、具备一定美感、全新的立体形态。图 2-3 是将形态在立体空间进行组合而成的构成作品，图 2-4 是使用体块解构的方式完成的作品。

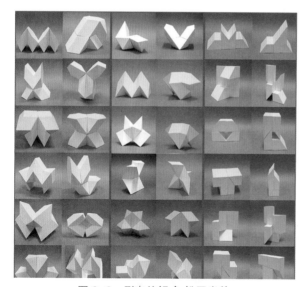

图 2-3　形态的组合 松尾光伸

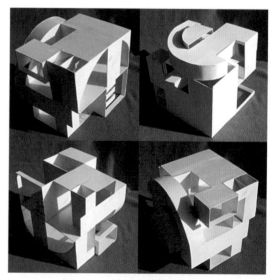

图 2-4　体块的解构 杜宝锐

 2.1.2 立体构成的特点

1. 作品的科学性

立体构成的一个特征就是要符合物理规律。因其是一件可见可触及的、用材料表现出的实体，那就要考虑其在现实中是否符合物理等科学规律。例如最简单的物理力学，一件立体构成作品应该在实体空间中符合力学的要求，要立得住。图 2-5 的这件构成作品，在将光盘作为材料进行组合创作造型的同时，对于整体形态的重心把握也是十分重要的。再如材料的使用与结合也要符合科学规律，为了达到效果，将现实中不可能或是根本不存在的物质运用或结合到作品中都是不成立的，要在造型、材料、空间和加工工艺的现实制约下创作出好的作品。

图 2-5 立体构成作品 呼林林

2. 轮廓的可变性

在平面形式的创作中主要依靠轮廓，一个确定的轮廓就可以完整地表现一个形状。像曾经十分流行的、在轮廓中进行填色的"秘密花园"涂色游戏，这个轮廓是不变的，只需要按照其圈定的分区填涂即可，如图 2-6 所示。而立体的实体则不同，它没有一个固定不变的轮廓线，它的轮廓线实际上是实体物和空间的分割交接。在无数个位置或视角的变化中，就会产生无数个轮廓线，图 2-7是同一件作品在不同视角观察得到的不同轮廓线。立体构成研究的就是在延展或封闭的交错空间中组合各种形态，并发现其中变化的规律。

图 2-6 填涂游戏

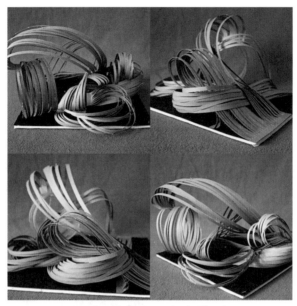

图 2-7　作品的不同视角 陈雪恬

3. 感触的多样性

　　立体构成的作品是实实在在的一种视觉感受，而且随着视线观察角度的变化，其形态也随之会呈现出不同的变化，与平面构成的作品相比，是纯粹的视触觉。同时，立体构成的作品还体现在材料的使用上，不同的材料给人们带来的视觉、触觉甚至味觉等都不尽相同。图 2-8 和图 2-9 使用了塑料吸管和棉线两种完全不同的材料，除了材料自身呈现的不同造型之外，给人的触觉、视觉和心理感受也都是完全不同的。

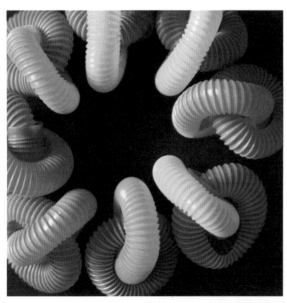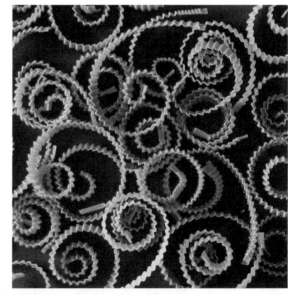

图 2-8　塑料吸管材料

<div align="center">图 2-9　棉线材料</div>

4. 对光线的利用

对于光线的利用，也是立体构成作品的一个特点，而且对于其形态呈现的状态、内在精神的表达起着十分重要的作用。同一件作品在不同的光线中，可能就会产生完全不同的凹凸、肌理的变化，会产生不同的形式美感和心理感受。比如加入逆光、附加其他光源等，突出该作品，使其异常醒目。随着当今科技的发展，也已出现了使用光等现代技术手段创作光立体造型的艺术形式。图 2-10 是在名为"光·居家美学设计竞赛"中的一件获奖作品，在立体造型上设计成三角柱与菱形挖空相结合，以钻石反射光泽效果为概念，将灯罩利用镜面纸编织，呈现交叉缝隙与孔，开灯时会投射无数光点，使这件作品像闪烁的银河星空而特别醒目。图 2-11 是施华洛世奇水晶世界中的作品，该博物馆是为庆祝施华洛世奇公司成立 100 周年由世界级媒体艺术家安德烈·海勒设计建造而成，被誉为光线和音乐完美结合的"现实中的童话世界"。

图 2-10　利用光线的设计作品 邱陈约翰　　　　　图 2-11　结合光线创作的作品

2.1.3　学习立体构成的意义

　　立体构成是研究空间立体形态的一门学科，也涉及研究立体造型各元素的构成法则。它的意义在于通过学习与研究来揭示立体造型的基本规律，阐明立体设计的基本原理。而学习立体构成又是作为整个艺术设计教学过程中必不可少的、基础性的基本素质和技能。

　　整个立体构成的过程是一个对材料与形态分割到组合或组合到分割的过程。在过程中探求包括对材料形、色、质等心理效能的作用和材料加工工艺的创新等几个方面。学习立体构成是对其主要研究对象的分析，一方面是组合形态的基本要素，如点、线、面、体、空间等。另一方面是制作形态的材料，如木材、石材、金属等。图2-12是使用面材进行折叠制作的半立体形态。此外，还有一个十分重要的方面，就是学习构成过程中形式美感的表现，如平衡、对称、对比、调和、韵律、意境等。图2-13是完全对称表现形式的构成作品。从中可见，各要素之间的主从关系、比例关系、平衡关系、对比关系等，都关系到立体构成的视觉效果和优劣评判。因此，对其进行研究也是学习立体构成的一项重要内容。

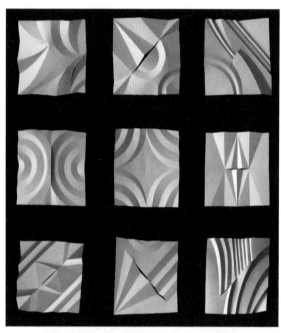

图2-12　面材的半立体构成 刘博珣

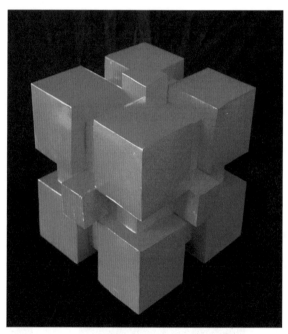

图2-13　对称形式的构成作品 颜佳敏

　　总之，立体构成的创作是在形式美的规律中，按照美学原则，以一定的材料加工手段和力学因素，将形态要素在三维空间中重新组合的过程。通过研究三维形态造型与空间之间的关系，阐明三维形态的构成原理，揭示三维空间中的造型规律。

2.2 立体构成的概念

2.2.1 基本概念

立体构成是将形态要素按照一定的美学原则在三维空间中进行组合，创造出实际占据三维空间的形体。与在二维空间上表现的视觉立体和深度完全不同，它是从任何角度都可以触及并感受到的实体。在立体构成中，除了包括点、线、面、块等几何形态这些构成要素之外，各种有机形态的表现及多种不同材料的应用也是其中的重要因素。它是艺术设计中，特别是造型设计基础的重要课程之一。构成原理遵循的是抽象的思维方式，用抽象的视觉语言来表达理性和数理逻辑，并赋予其美学价值，是一种严谨性、规律性和秩序性的美。

在立体构成中，主要是研究形态要素在三维空间的各种关系，既有形态之间的关系、空间之间的关系，也有形态与空间的关系；既有形态与材料的关系，还包括形态、材料、空间、力学等综合联系。立体构成的作品是一件在实际空间中可视、可触、可感觉得到的实际物体，其中包括形态、形态的颜色、质地的表现和材料的制作加工工艺的研究等方面。图 2-14 和图 2-15 都是立体构成的学生作品，图 2-14 是立体构成中对材料的抽象形式的表现与研究，图 2-15 是对立体空间形态组合的构成作品。

图 2-14　材料表现 崔成成

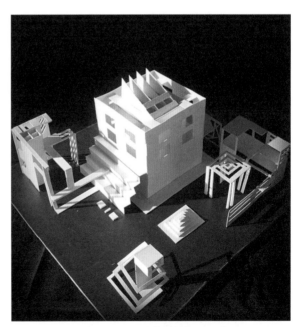

图 2-15　空间表现 王雪瑶

总之，立体构成是用立体形态要素及空间来表现的构成。它主要是训练和启发我们在三维空间中的想象力与创造力，培养我们对立体形态、立体空间的形式组合与分析能力，培养理性的判断和鉴赏能力，同时还可以帮助我们掌握材料、结构、力学、美学和一定的工艺技术技能。

2.2.2　与平面构成的区别

　　立体构成的作品不是画出来的，它必须利用与构成表现相关的材料与技术，通过实体的制作而获得。立体形态与平面造型之间的区别在于，立体形态可以从不同的角度呈现不同的外形，比二维空间多了一个维度，平面构成是在两维空间中的形态组合，其思维方式是二维的，最终也是通过平面的形态表现出来。而立体构成则需要多维的思维方式来创造出多维度的空间造型，需要具备前面、侧面、上面、下面、后面等多视点、多角度的造型意识。它是一个具体的、实在的、有体量且能占据空间的实体，视点和角度的增加，也大幅度地扩展了造型的表现领域，这就更需要学习与研究立体构成中的各种关系。

　　立体构成和平面构成的另一个区别还在于，一是立体构成的造型要具备能承受地心引力的力学性坚实结构，部分还须有抵抗各种外力影响的能力；二是虽然立体构成具有平面构成的部分美学原则和形式规律，但是在空间维度、材料、光影等方面与平面构成有着很大的不同。同时，立体构成依靠材料和技术，但又受到材料和技术的制约，是材料、工艺、结构、力学、美学等因素的综合体现，这一特征也造成了立体构成与平面构成在表现形式上的根本不同。图 2-16 的两幅作品是将一个平面作品转换为一个立体构成作品，反映出思维方式的转换和材料与技术应用的不同，从中可以发现，立体构成作品在表现空间维度、材料、光影等方面与平面构成作品的区别。

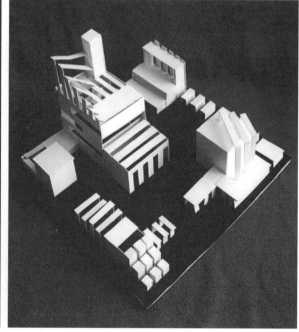

图 2-16　平面构成转换为立体构成

2.3 立体构成的创意思维

2.3.1 立体构成的创造性

创造性之所以尤为重要，原因在于大脑的思维能力是艺术与设计，乃至生活中最为根本的动力源泉。创造力来自于我们的想象与联想，没有想象与联想就不会有创造。如果没有对鸟儿的联想，就不会有飞机的创造；如果没有对沸水的联想，就不会有蒸汽机的发明。因此，多彩的世界离不开联想与想象。立体构成的创新也是如此。

在立体构成的学习中，要将立体思维形态的理性知识通过实践的直观体会与感受上升到根本性的思维层面，使我们在学习和实践中学会分析与判断、总结与创新。这时候，通过实际学习反思总结后，就会发现自己是一个富有创造力思维的人。在实战中，要让创造性思维始终伴随在形态构成的形式表达与材料制作中，最终不难发现有很多课题实训在思想表达或是在形式语言的使用与材料应用上都有所创新。通过创造性理念的贯穿，能更好地激活自己的创造力、想象力，这可能远比基本知识的传授更为重要。

立体构成的创造性离不开理论的支撑。在研究过程中，要学习和掌握形态与构成之间的关系，以及立体构成的基本原理和形式美法则，深入剖析立体形态构成中形式要素与构成要素，以及立体形态在艺术与设计中的表现与应用，多角度了解立体形态在空间中的构成形式与组织规律等。通过这些理论的加强与深入研究激发我们对于立体构成在艺术与设计中深层次的思考，有助于在立体形态研究中有更强与更准确的针对性，成为日后专业学习的奠基石。

创造性的根本来自于实践。如一位哲学家所说："有知识的人不去实践，等于蜜蜂不酿蜜"。在学习与研究中需要我们亲身去体验和实践立体形态的组合及材料的表现方法，实际感受立体形态在实体空间中的形式美感。同时，通过实践了解不同的材料，并对材料的加工技术等进行初步掌握。

2.3.2 创意思维的开发

学习立体构成，需要抱有坚定的信念和开拓精神，从立体造型的特点出发，不断训练空间转换能力和立体想象力，培养对形体的概括、提炼和联想能力，这就要求学习者应该具有良好与敏锐的造型意识和恰当的表现方法。创意思维的开发首先来自于想象力和观察力的训练。

在三维空间中创作立体的形态，没有想象力是无法实现的。立体形态的想象力是完成立体构成创作的基本能力，我们需要通过对基础造型的学习和训练，提高自己由以往平面思维的惯性进入立体空间的转换能力和立体想象的能力。同时，缺少时空观念也是立体造型创造的障碍，时空观念不仅仅指三维空间，还包括空间的延续、生命的跨越，优秀的立体造型作品能使人产生突破时空的无限联想。

同样，具有敏锐的观察力也是重要的一方面。观察能力是一切视觉活动的必备条件，对自然的观察实质上是对自然形式的本质的有意识观看和全方位观察，是超越表象而达到对物质内在结构的理解，并借此获得对对象结构性质的完整认识和整体把握，从而达到对形体的超然体验，使我

们获得对自然的独特的感受能力。通过对结构的分析，我们的思维就会产生创意性的想象，为进一步的构想和设计奠定基础。想象力与创造力就是对自然的内在规律的认识和对形体结构创意的理解。

2.4 课题演示

实例演示 1：将平面作品进行立体表现

> 01 收集大师作品。图 2-17 是范德莱克的一幅作品。这幅作品的特点是几个抽象几何形非常有规律，且在画面中都是大面积的布局形式。

图 2-17 范德莱克的作品

> 02 将这幅作品中的平面形态提炼、归纳出大致的几何轮廓，如图 2-18 所示。

图 2-18 归纳后的形态

➤03 在制作底板时，由于使用的是 KT 板，用美工刀切割成边长为 30cm 的正方形。为了粘贴方便和最后完成的效果更好，在底板上附加了一层黑卡纸。图 2-19 是 KT 板和附上黑卡纸后的局部。

图 2-19　KT 板与附加黑卡纸的效果

➤04 对照大师作品的平面归纳图，并按照自己的构思将上面制作立体形状的材料进行切割。这里使用的材料是比较薄的木塑板，使用美工刀或剪刀就可切割。切割后的相互连接使用502 等快干胶水黏合即可。图 2-20 为制作的场景。

图 2-20　制作的场景

❯ **05** 在对归纳后的平面图进行制作时，不一定完全地照搬照抄，还需要自己的主动创新与变化。同时，还可以加入多样的制作方式来丰富立体空间的形态，包括镂空、开窗、层次排列、阶梯排列、单元组合等，如图 2-21 所示。

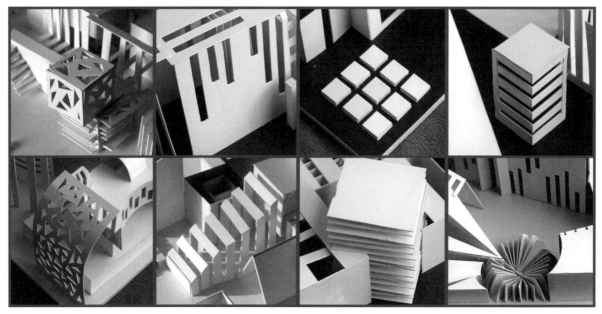

图 2-21　加入多种制作方式

❯ **06** 将木塑板按形态比例尺寸切好，同样使用 502 胶水将其粘贴在底板上。在制作中还要注意不断地变换角度来观察作品并及时调整，尽量让每个角度上看到的立体空间形态都能达到一个比较好的视觉效果。图 2-22 是完成后从不同角度观察的该作品，图 2-23 是完成后顶视图与原先平面图的对比效果。

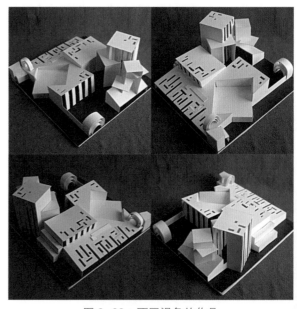

图 2-22　不同视角的作品

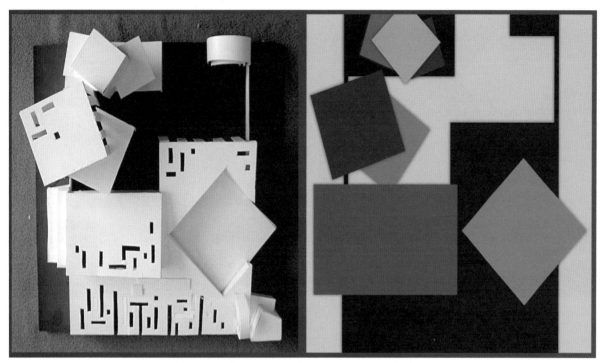

图 2-23　作品的顶视图和平面图

● **实例演示 2：制作其他形式的作品**

　　图 2-24 和图 2-25 是将劳德内的作品转换为立体空间的构成形式。图 2-26 和图 2-27 是将康定斯基的作品转换为立体空间的构成形状。

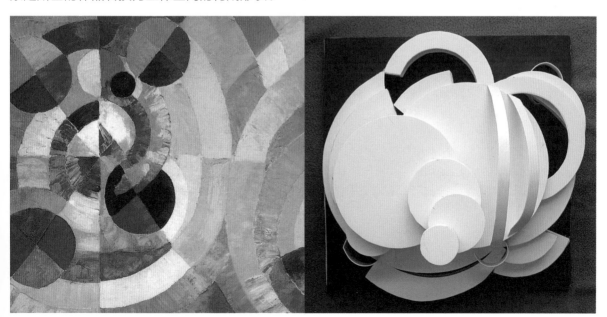

图 2-24　劳德内的作品与顶视图

图 2-25　劳德内作品的不同视角

图 2-26　康定斯基作品的不同视角

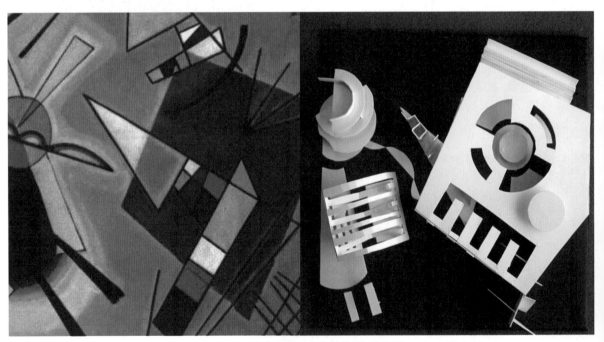

图 2-27　康定斯基的作品局部与顶视图

2.5　课后作业

　　收集与观察蒙德里安、康定斯基、范德莱克、劳德内等大师的名作，选择其作品或者作品局部作为素材，将平面的作品在立体空间中加以表现。

　　作业规范：制作在 30cm × 30cm 的底托上（KT 板、木塑板），总体高度为 14cm。从底面起高度递增分布是每 2cm 为一个模数，如图 2-28 所示。

图 2-28　作业尺寸

第 3 章　立体构成的美学法则

本章概述：

　　本章阐述了立体构成的形式美学法则，主要包括对称与均衡、对比与调和、比例与尺度、节奏与韵律等几个方面。

教学目标：

　　通过本章的学习，主要了解和掌握立体构成创作中所能运用到的美学法则，使我们在立体形态的实战中能最大限度地将这些美学原则或形式美规律表现出来。

本章重点：

　　本章重点在于掌握对称与均衡、对比与调和、比例与尺度、节奏与韵律等美学原则规律性的本质特点，并且能在立体构成的实战中灵活运用。

ALL　　WEB DESIGN　　LOGO DESIGN　　ILLUSTRATION　　PHOTOGRAPHY　　VIDEO

　　在立体形态空间构成中，美是感性与理性的统一，是在遵循一定的美学设计原则和形式的前提下，将立体形态要素有组织和有规律地进行排列、分散与整合。它作为研究形态在三维空间中视觉组合与材料表现的一门基础性课程，也适用艺术设计领域中的诸多美学原则，主要包括如下几个方面：对称与均衡、对比与调和、比例与尺度、节奏与韵律。

3.1　对称与均衡

　　对称与均衡是存在于自然界或人造物等客观事物中的一种表现形式。在艺术设计中这个概念是从形式美法则中归纳出来的。对称是视觉、形式、物理上的绝对平衡，其特点是稳定、庄严、整齐、安宁、沉静。均衡从视觉上讲，它是均齐之美；从心理感觉上讲，它是协调之美。

3.1.1　对称

　　对称是一种等量等形的组合形式，它是以一条中轴为切分线，在上下或者左右有相同部分形态的反转而出现的图形。自然界中的很多有机体在形式上都是对称的：重量相同的胳膊和腿保证了动物行动的安全，树木会围绕着重心均匀分布以保持直立，海星的触手则从中心向四面八方放射。对称是人们熟知的一种形式，其最初无疑是来自于大自然的启示，如人的肢体形态、植物的生长规律等。这种对称的形式符合人类生态和劳动实践的需要，所以在构成设计中保持了它永恒的生命力。在生活中最熟悉最亲切的例子当属人的形体，我们的五官、四肢几乎完美地演绎了对称的法则。对称本身具有平衡感，它能在视觉上给人以稳定、均衡、整齐、协调、庄重、完美等朴素的美感。作为形态构成中一种艺术美的形式，对称在传统装饰和现代设计中也占据了它永存的地位，像很多器皿、产品的外观造型也都采用对称的形式，能在立体空间中呈现出一种稳重、端庄的感觉，并给人以安定、平和的美感，图 3-1 是商周时期青铜器皿上的纹样"象首耳兽面纹罍纹饰"，就是采用这种对称的形式。还有建筑中的对称结构，体现出庄严、威严、庄重、严谨。在很多古典建筑中都用的是对称的形式来体现出庄严、权威的视觉感受，图 3-2 是著名建筑设计师贝聿铭设计的苏州博物馆，其外部与内部空间就采用了对称的形式。

图 3-1　象首耳兽面纹罍纹饰

图 3-2　苏州博物馆

3.1.2　均衡

　　均衡是一种等量却不等形的组合形式，是一种视觉力度所能够达到的平衡。因为过多的对称容易造成视觉上呆板、单调的感觉，因此我们往往在对称的原则指导下，将某些形式表现为既不完全对称，而视觉上又能达到的一种平衡感，也就是均衡。图 3-3 是包豪斯时期研究立体形态均衡构成

的作品。图 3-4 是台北市十三行博物馆的建筑设计，利用建筑方向相互倾斜达到视觉上的均衡感。均衡的形态组合除了具有对称的平衡美感之外，还会显得更加生动活泼，具有灵动感。

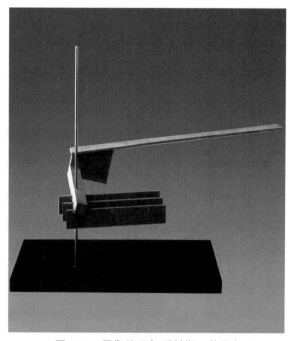

图 3-3　平衡的研究 乔纳斯·扎贝尔

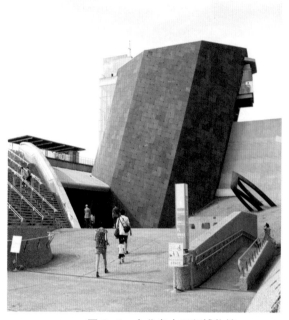

图 3-4　台北市十三行博物馆

3.2　对比与调和

对比与调和是立体形态在空间组合中取得变化与统一的重要手段。它是构成形式的根本规律，也是构成美学法则中既相互对立又相互依存的两个方面。对比是为了增加更多变化，调和是表现其中的相似性，从而使整体趋于一致和谐调。

3.2.1　对比

对比是指在组合过程中利用立体形态要素间的大小变化、空间位置变化、材料质感变化等来对比、衬托出彼此的特点。对比就是变化的一种方式，通过对比来追求其中的变化，从而打破呆板与乏味的空间。它强调的是各形态要素的对立性，会使一部分形态要素的特性更加突出、更加具有个性。同时，这种形态与空间上形成的明确、强烈的对比也会增强立体造型对感官的刺激，造成更强的视觉效果。适当运用对比更容易创造出富有生气、活泼、动感的三维造型，如果缺乏对比，形态组合会显得苍白无力而失去动感。图 3-5 的课堂习作作品是使用细木条搭建的立体空间，利用围合体量的大小和方向对比构建了具有一定对比关系的形式美感。图 3-6 是使用大小对比和方向位置对比完成的雕塑作品。

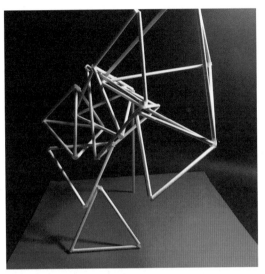

图 3-5　课堂习作 孔馨仪

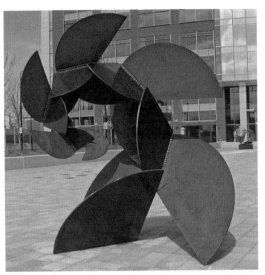

图 3-6　雕塑作品

3.2.2　调和

　　调和即统一，它是相对对比而言的一种内在制约，是立体形态要素在整合过程中趋于一致的方法原则。立体形态要素的变化往往因为过多而难以把控，如形态、大小、质感、色彩、肌理等变化万千，都会造成形态组合中显得过于混乱与无序。这就需要在形态构成中找到一个契合点，将形态的大小、位置、材料等统一起来，弱化其中的各种矛盾，最终达到各要素间的和谐一致，从而表现空间的形式美。图 3-7 为雕塑作品，虽然里面的形态素材大小不一，但在形式组合上进行了方向与排列上的统一，使这件作品在视觉效果和形式感的表达上形成和谐统一之美。图 3-8 的雕塑作品使用的是同一种材料，而且是同一种相近的形态重复地排列，在视觉上达到统一的感觉。

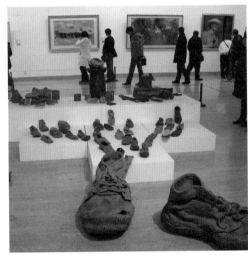

图 3-7　雕塑作品 1

图 3-8　雕塑作品 2

　　对比与统一是一对既相互对立又相互制约的统一体，其中的奥秘在于这体现了自然和人类的生存原则。大千世界，没有变化就没有发展和生命；而没有统一就没有一定的规律和秩序，所谓变化就不可能存在。任何一件处理好二者之间关系的艺术设计作品都能表现出和谐的美感。这在立体形态构成中的构成原则上也是如此：没有对比，只有统一，缺乏变化会感觉形态空间中构成要素的简单与乏味，而变化太多，只有对比，虽然能打破乏味的格局，但又因缺少了规律性的要素让人感觉混乱与琐碎。图 3-9 这件学生作品在使用的形态上只关注到了形式的统一，而忽略了在统一中要寻找一定的变化，因此整体构成的形式缺少变化，给人稍微呆板、乏味的感觉；而图 3-10 这件作品在处理线的方向、位置及色彩上没有进行较好的统一，变化过度、对比过强，给人凌乱的视觉感受。所以在处理形态要素在空间的位置关系时，必须注意对比和统一的关系，特别是在各种构成要素的组织与整合中，既要有适度的对比，又要注意整体的统一性，处理好两者的关系，才能更好地表现出三维空间的形式美感。

图 3-9　学生作品 1

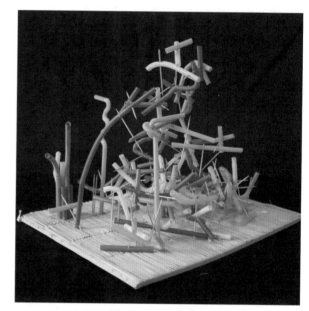

图 3-10　学生作品 2

3.3　比例与尺度

　　掌握比例与尺度能更好地控制形态在二维空间中的表现效果，比例与尺度合适的形态构成在视觉上更具形式美感。例如经常说某个人很高或很胖，就是根据自身的尺度或是人类的一个约定俗成的标准来进行比较而得到的结果。一般来说，人类认识自然物体的大小时，总是不自觉地以人体自身作为比例与尺度去衡量。在我国国画人物中，很早就有涉及比例关系的论述，例如画头像时"三庭五眼"的说法：人的头像分为上中下三庭，五眼则是认为从靠近脸庞的左耳边到右耳边之间有五个眼睛的长度。依据"三庭五眼"的比例标准画出的人像最为标准，也最为貌美。

3.3.1 比例

比例是以其他元素或形状正常的物体为标准的相对尺寸，是构成中一切单位、大小和单位间编排组合的重要因素。比例指事物整体与局部之间的关系，同时彼此之间包含着均衡性、对比性，是和谐的一种表现。它也是造型与设计中一定要考虑的问题之一。比例主要包括黄金分割比例、等差、等比、斐波那契数列等。

黄金分割是指将整体一分为二，较大部分与整体部分的比值等于较小部分与较大部分的比值，即 1 ：0.618。公元前 6 世纪，希腊哲学家毕达哥斯拉将一条线段分为两部分，发现两者在 1 ：0.618 这个比例时能构成美的比例关系。后来，哲学家柏拉图把这种比例关系称为黄金分割。自然界许多比例都与这个数值不谋而合，因此黄金分割比例被广泛运用。图 3-11 是鹦鹉螺的贝壳曲线，还有自然界的蝴蝶身长与双翅展开的长度比例等，包括人造产品中的甲壳虫汽车、Zippo 打火机等。

图 3-11　鹦鹉螺

等差数列和等比数列的比例关系解释为：等差数列是加法关系，而等比数列是乘法关系。等差数列相隔的差级是相同的数字。例如 1、3、5、7、9 数列，中间相隔均是 2。其形式特点是渐变得很有规律的直线运动。等比数列中是每个数均乘上相同的数字。例如 5、10、20、40、80 数列，每个数是乘以 2 获得的。其特点是级数变化大，类似抛物线的运动，有很强的爆发力。

斐波那契数列是两个相邻的数相加成为下一个数列。例如 A+A=B（长度）、A+B=C（长度）、B+C=D（长度）、C+D=E（长度）……其特点是级数变化适中，平稳而具有规则性，接近或等于黄金比例。大自然中很多生物的结构都蕴含了这个法则，如鹦鹉螺、金盏花等。还有建筑中的帕特农神庙的结构比例，以及美国设计师沙里宁（Eero Saarinen）最经典的作品之一《郁金香椅子》，如图 3-12 和图 3-13 所示。

图 3-12　帕特农神庙

图 3-13　郁金香椅子 沙里宁

3.3.2　尺度

尺度是对形体进行相应的"衡量"，是形体及其局部的大小同它本身用途相适应的程度，以及其大小与周围环境特点相适应的程度。这些尺度来自于柯布的模数理论，如图 3-14 所示。如餐桌的尺寸与人们就餐姿势的关系，男性或女性在酒柜旁因性别不同需要根据人体身高关系建立的合理尺寸，还包括建筑本身的比例和尺度关系，以及建筑与环境的视觉尺度关系等。

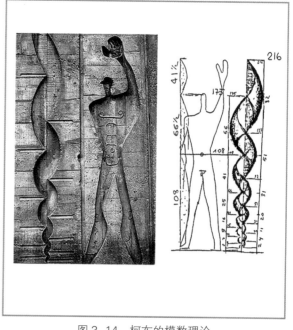

图 3-14　柯布的模数理论

3.4　节奏与韵律

　　节奏与韵律本来是音乐中音符高低起伏的变化，用于表现乐曲的音乐用语。造型艺术借鉴其用来表现形、色、质、明暗、构图等的艺术作品形式上的变化关系。摄影师谢尔盖·安纳什科夫伊奇曾说："我密切关注形态和大小的变化，使得物体的线条和边缘呈现出一种节奏，将观者的视线引导到图像上，进而到达焦点"。在形态构成中，节奏与韵律是通过形态的反复、黑白、大小、虚实、强弱、主次等关系来体现的，是统一中的变化，变化中的延续，延续中的重复与回归，回归中的再次统一和变异。这种变化无不体现艺术设计中的连续之美。

3.4.1　节奏

　　节奏是一个音乐术语，音响运动的重复与轻重缓急的变化形成节奏。如将极强极弱的音响声波不断地重复出现，就形成了迪斯科节奏；将强、次强、弱的音响声波不断地重复出现，就形成了圆舞曲的节奏；将同强度的音响，以不变的重复比例反复出现，就是单调的钟表声。在生活中雨点的嘀嗒声、脚步声等都按照一定的节奏和时间表现出美的感觉。在形态构成中我们以此延伸为形态诸要素的周期性反复，如旋转重复节奏、平移重复节奏、绝对重复节奏、反射（镜像）重复节奏、不规则重复节奏、循序渐进的节奏。节奏是规则的、重复的、强有力的构成法则之一。在形态要素的组织上将其按一定的比例与样式多次反复应用，就会在人的心理和视觉上形成不同程度的刺激作用，从而产生形式美的节奏感。图 3-15 这件艺术作品运用了形态的重复、渐进的构成方法，具有很强的节奏感。

图 3-15　现代艺术作品

3.4.2 韵律

　　韵律从广义上讲是一种和谐美感的规律，确切地讲它是形象在节奏的节制、推动、强化下所呈现的情调和趋势。具有整体感的各个形态要素在形式规律中都可以表现出其韵律美。韵律这种形式的本身，就表现出一种协调的秩序，使人看完以后感到柔和而优雅，具体表现在形态构成中，例如一组展开的自由曲线，通过线的各个局部相互之间统一的、类似的、有秩序的排列，完成从大到小、从高到低或是从密到疏的有规律的渐次变化，就能表现得很流畅舒展，从中表现出其韵律美。图 3-16 是法国摄影师阿利克斯·马尔卡的水下人物摄影作品，画面中的形式淋漓尽致地表达了韵律美感。图 3-17 是日本摄影师丸山新一的摄影作品，是由上万张高速摄影照片合并而成的，重叠的照片让舞蹈人员的身体细节几乎消失，只剩下完美的线条，诠释出舞蹈与韵律之美。

图 3-16　摄影作品 阿利克斯·马尔卡

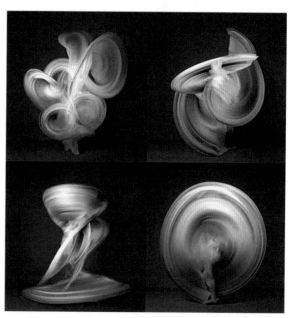

图 3-17　摄影作品 丸山新一

　　立体形态构成的美学原则主要是为了表达构成元素在三维空间中的形式美感。要将各种复杂多样的形态因素与材料组织在一个体现对称与均衡、对比与统一、节奏与韵律的完整意境之中。通过各种组合手段将形态要素和材料有机地融合在一起，表达和谐的形式美感。当然，除了立体空间中的形态要素的大小、结构等方面的变化之外，还要注意形态色彩的强弱变化与材料质感的整合，使立体造型的作品具有更丰富的形式感觉和不同的形式美感。要在复杂的各种形态要素之间形成统一，在多样的材料质感中寻求和谐，把形态和材料这些繁杂的要素利用形式美的原则统一在三维空间中，就能创作出极具美感的立体造型作品，如图 3-18 和图 3-19 所示。

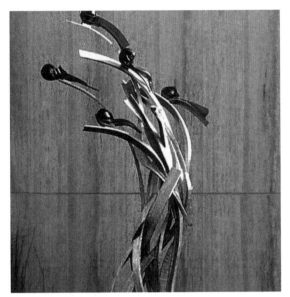

图 3-18　雕塑作品 1

图 3-19　雕塑作品 2

 3.5　**课后作业**

　　寻找"立体之美",通过网络寻找城市中美的立体空间形态,如建筑、景观、雕塑等,不少于20件。

第4章　立体构成的基本要素

本章概述：

　　本章主要讲解立体构成的基本要素，主要包括在形态造型方面的形态要素、在使用材料表达方面的材料要素及如何体现形式美学规律的美感要素三个方面。

教学目标：

　　通过对立体构成中主要构成因素的分析与了解，使我们能灵活运用这些基本要素于立体构成的学习和研究之中。

本章重点：

　　掌握形态要素、材料要素和美感要素不仅是立体构成实训中的关键，而且是在艺术表现和设计创作中能否创作出优秀作品的重要因素。

ALL　　WEB DESIGN　　LOGO DESIGN　　ILLUSTRATION　　PHOTOGRAPHY　　VIDEO

4.1　形态要素

　　任何形态都是可以分解的，形态由各种不同的要素所构成，在立体构成中主要的形态要素有点、线、面、块等。这些形态的基本要素在立体空间中的相互关系是构成形式美感的关键。点、线、面、块等形态要素有着各自不同的视觉特点，在立体空间构成中起着各自的作用和效果，使用好这些形态要素就能派生出无穷无尽的立体形态。在后面的章节中会详细讲述各个形态要素的特点与构成方法，以下只简单阐述关于"线"和"面"形态要素的要点。

4.1.1 线的形态要素

点的运动产生线，当点的移动方向一定时为直线，而当点的移动方向常变换时就为曲线。线还可以看作一切面的边缘和面与面的交界。自然界中高大的树、悬挂旗帜的旗杆、建筑的列柱或是雨水在下降过程中的表现等都是现实生活中线的形态，它是构成现实形态的一个重要元素。从造型含义来说，线必须使人们能够看到，所以它具有位置、长度和一定的宽度。线同样也是艺术与设计中不可缺少的要素之一，在造型艺术中有着非常重要的作用，图 4-1 这幅当代艺术作品就是使用线这种形态来表现的。

图 4-1 线形态的艺术作品

线具有较强的感情色彩，直线多用于表达静态、理性、刚强，折线多用于形容曲折多变，平行线让人感觉平和、稳重，虚线又会让人觉得茫然、缥缈与动荡，交叉线让人感觉是在选择和思考，弧线表达下落与沉重感，漩涡线让人感觉眩晕、沉迷，随意的曲线让人感觉更加自由浪漫，而几何折线让人觉得有规矩，抛物线是表述运动轨迹的最好方式。曲线更多用于形容女性，其具有柔美、圆润、柔和、伸展、自然或弹性等性格。而直线是男性的象征，具有简单、明确、直接、坚硬、力量等性格，并且表现出一种力的美。图 4-2 和图 4-3 是使用同一种材料围合成曲线和直线两种不同形式的艺术作品，排列成曲线形式的作品能让我们感受到弧度带来的眩晕、深邃，而直线排列的作品具有一种直接明了、极具力量感的视觉冲击力。

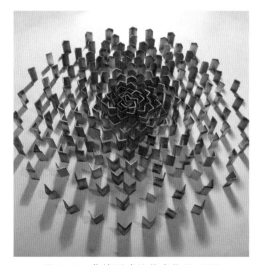

图 4-2 曲线形式的艺术作品 王深

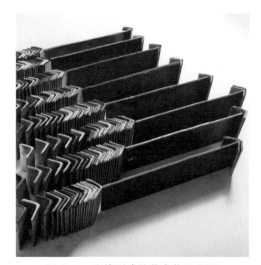

图 4-3 直线形式的艺术作品 王深

　　此外，还有几何曲线和自由曲线之分，依靠仪器制成的几何曲线有直线的简单明快和曲线的柔软运动的双重性格。典型表现是圆周有着对称和秩序的美，包括常见的正圆形、扁圆形、卵圆形及涡线形等。图 4-4 是使用圆周的线制作的立体构成作品。而自由曲线是指用圆规等仪器表现不出来的、徒手制作的、偶然出现的曲线等。图 4-5 是使用自由曲线的形式组合而成的构成作品，通过不同方向上几组曲线形态的排列，在空间上具有一种通透的伸展性和富有弹性的感觉。

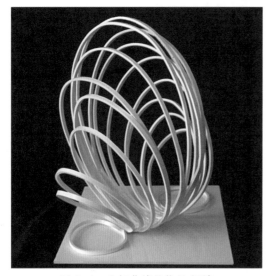

图 4-4　几何曲线的作品 杨健

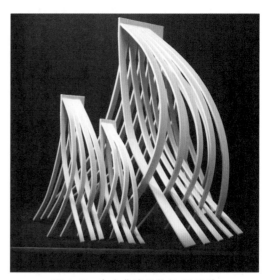

图 4-5　自由曲线的作品 王晨曦

4.1.2　面的形态要素

　　在几何学中，面是线移动的轨迹。面有长度和宽度，是一个在长度和宽度上不断拓展的平面。现实中的天花板、墙面、地板和窗等，这些都是真实存在的面。面的形态也有很多，它可以是实心的或是穿孔的，可以是透明的或是不透明的，也可以是有纹理的或是光滑的等。图 4-6 的作品使用的是光滑的反光性很强的镜面作为材料来完成的。

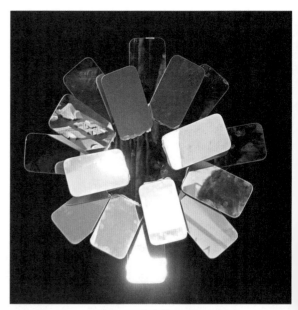

图 4-6　学生作品 黄向

面的形态大体包括直线的面、几何曲线面、自由曲线面和偶然形成的面。面的不同形态所产生的心理效果也不相同，充实、稳重、整体是它的普遍主要特征。面形态的面积大小、组织分布和空间关系在立体构成中起着举足轻重的作用，并决定了最终造型的形式效果。图 4-7 是几何曲线面组合的构成作品，图 4-8 是使用自由曲线面完成的构成作品。

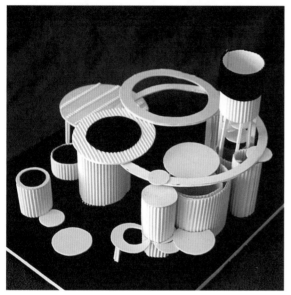

图 4-7　几何曲线面的作品 魏晓叶

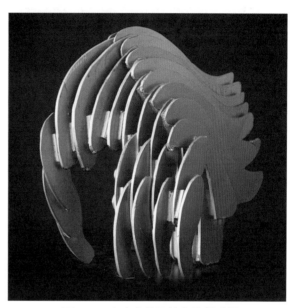

图 4-8　自由曲线面的作品 陈晓涵

4.2　材料要素

材料决定了立体造型的形态、色彩和质地等审美效能，也决定了立体造型物的强度、加工性能和物理效能。立体造型的最终表现介质也是通过不同的材料加工制作来完成的，同样后面的一些课后作业也是围绕材料的类型来布置的。立体形态构成需要通过材料的艺术加工才能实现，离开材料，就失去了立体造型的表达形式，也就谈不上立体形态构成。材料的类型往往按照质地、形态、性能等来进行分类。在课题训练中，我们一般使用的主要有板材、线材、块材等类型，这些会在第 5 章中进行更为详细的讲解。在立体构成材料中避免不了对材料的二次加工，包括材料自身的折弯、凹凸、切割、打磨等，也有材料与材料之间的衔接、组合等。在线材、面材、块材中，材料要素的基本处理手段主要是"减法"和"加法"的制作。

4.2.1　材料要素的减除

减掉材料的直接办法就是切割，可以对纸张、布匹、塑料、板材等材料使用剪刀、美工刀、锯子等工具使其分离，制作成需要构思的形态或进行构成组合。图 4-9 是将牛皮纸作为材料进行切割完成的构成作品。对材料的减法还可以在初加工的时候，用刀斧劈砍锤砸后将其分离，这样会出现粗犷且随机的裂痕和切割面；也可以对材料表面采用挖空的方式进行加工，把材料加工成通透或开

窗的形状。此外，还可以对现有成品进行结构上的拆解，使用拆解下来的零部件进行重新构思与整合，如图 4-10 所示。

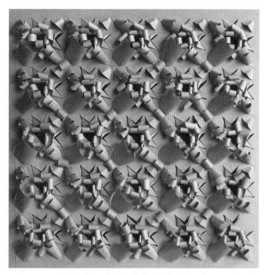

图 4-9　构成作品 何璐

图 4-10　装置作品

4.2.2　材料要素的增加

在现有材料基础上进行增加，或将几种不同的材料与形态进行叠加，是立体构成中对材料要素整合的另一种方法，主要包括拼贴、堆积、贯穿、钉榫衔接、捆扎等方式。图 4-11 是材料表现作品，主要使用布匹进行增加要素的处理方式。在该作品中，使用了拼贴、堆积、扎结等多种方式，得到丰富的材料形态上的变化。图 4-12 是使用纸张加工成大小不一的形态，并有规律地将其进行排列完成的构成作品。

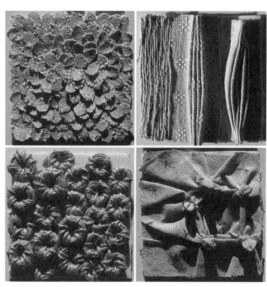

图 4-11　材料表现作品 顾烨凡

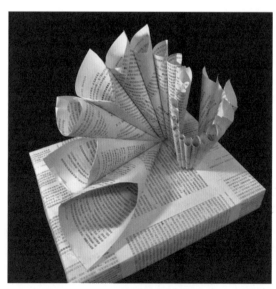

图 4-12　构成作品 夏之雨

4.3　美感要素

　　立体构成的美感要素是建立在形式美的美学原则上的，以及立体形态的功能、构造、材料和加工技术等基础上的。它不仅达到在立体空间中一定的视觉传递效果，而且还具有自己的美感特征，例如表现出生命力和动感、特有的空间感与体量感、不同的肌理感乃至更深入的意境表达。在立体空间中，如何才能将各个构成元素整合起来从而体现出美感是课程中要解决的问题之一。这主要依靠构成元素在空间中的组合形态和审美直觉。构成元素的组合要按照美的形式法则来进行，而审美直觉更多地依靠自身的审美知识和心理感觉。这样的立体形态才会由美而生，将各个看似简单的构成元素巧妙地结合起来，从而表现出各具特色的形式美感。

4.3.1　量感

　　立体构成中造型的量感体现在其形态占据空间的感觉中。单从字面上来看，可以解释为一种重量感、体积感、范围感等，但量感的表现也不仅仅体现在形态的大小、数量的多少上，还体现在视觉上的秩序与方向感、界限与容量感、空间与力度、聚集与分散等方面。图 4-13 是一件具有很强体积感和重量感的构成作品。

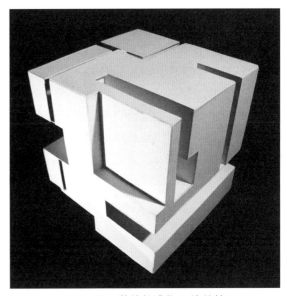

图 4-13　体块构成作品 许佳婧

4.3.2　运动感

　　运动感是指相对的给人心理上产生的一种动态趋势或是视觉指向，其中包括立体形态在造型上通过方向、位置、大小等变化在视觉上给人某种引导所造成的动感；也包括在形态构成中一些内涵与精神的表达，或是材料自身带有的韧性或生命意识带给人们的一种运动感的心理感受。例如美国雕塑家帕特里克·多尔蒂的作品，是使用小棍和树枝材料，将自然元素的动态与人们心理的动态感受巧妙地结合起来，如图 4-14 所示。

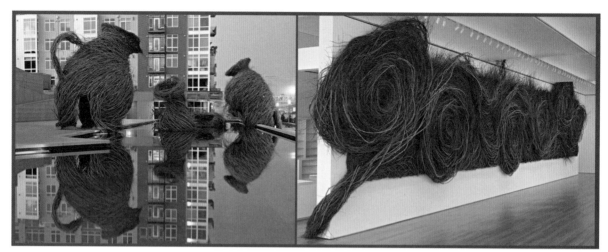

图 4-14　多尔蒂的作品

4.3.3　空间感

空间感是立体构成实体所产生的一种美感。它既有实体之间穿插组合形成的内空间，还有实体外部与空虚的环境之间的外空间，即心理空间。这种空间的心理感受是物质形态的空间实体向四周扩张或延伸的结果。内外虚实之间的三维空间感也是立体构成造型中重要的美感之一。特别是心理空间，可以在宽泛意义上产生更多的联想，虽然它不是客观存在的，但是却留给人们更大的想象空间，也是立体构成中最值得注意和研究的因素。如图 4-15 所示，使用相同的形体，只要改变形体之间的空间位置关系，就可以得到不同的构成形式。图 4-16 是同一件构成作品的不同视角，之所以可以获得不同的视觉感受，也是归结于空间对形态间位置关系的影响。

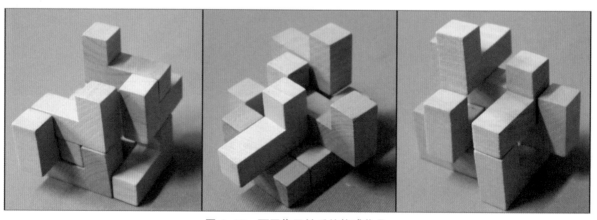

图 4-15　不同位置关系的构成作品

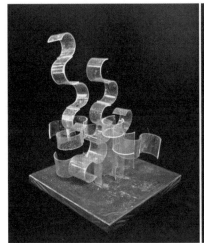
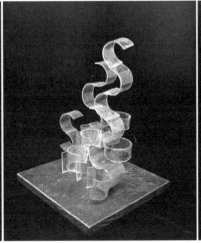
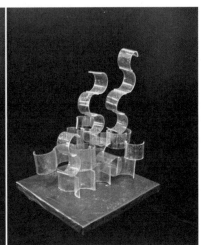

图 4-16 不同视角的构成作品

4.3.4 肌理感

肌理感主要依附在立体形态所使用的材料之中。肌理是除了色彩之外的第二个能够认识、区别形态外在的重要视觉和触觉要素，例如光滑与粗糙、轻与重、软与硬、疏与密等。同时，表面的肌理感还能激发我们内在的冰冷、温暖、轻快、笨重、精致、粗糙、华丽、朴素等心理效应。在立体构成中，有些材料可以充分发挥其自然本质的特点，表现软硬、光糙等肌理美感。图 4-17 是两个质感完全不同的球体雕塑，不锈钢材料的肌理感觉是光滑、冰冷，另一个石砖材料的感觉则是有些笨重和粗糙。此外，有些材料需要人为地二次处理，改变原有的材料肌理特点，在视觉上产生新的刺激，得到一种肌理美感；甚至还要使用强烈对比的材料，将完全不同感觉的材料整合为一体，也可以表现出一种具有双重性的肌理美感。图 4-18 为雕塑作品，同时使用了质地较粗的石材和光滑有反光的镜面材料。

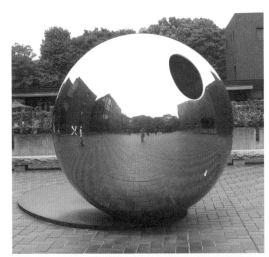

图 4-17 不同的肌理效果

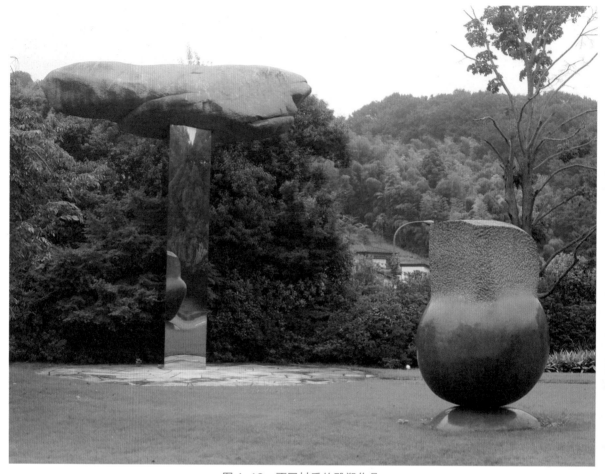

图 4-18　不同材质的雕塑作品

4.4　基本要素的实战策略

　　在艺术和设计实战中，若能将这些基本要素合理运用，再结合较好的创作构思，必然能创造出形式新颖且变化丰富的实际作品。在艺术和设计领域中有很多优秀的作品，特别是表现立体空间的作品，如艺术方面的雕塑、装饰等作品，设计方面的空间设计、产品设计、展示设计等作品。在这些出色的实战作品中，都是较好地将这些基本要素结合起来，如有些作品强调形态与造型上的变化，又有些作品重点放在材料的使用与创新上，还有些作品非常注重内在的美学感受和理念的传达等。

图 4-19 是雕塑作品《水上月》，这是天津市文化中心广场上的一件标志性作品。雕塑的表面为镜面抛光，立起来的形态扭转有力，线条流畅，上下部分的肌理对比清晰。作品以抽象雕塑的方式，用全新的角度表达了月的壮丽和华美。上半部的弧形经过扭转与下半部的波形方式进行对接，各种流线在空间中交叉，恰似水上弯月和它的倒影，流光溢彩，美不胜收，显示出生命的灵性。

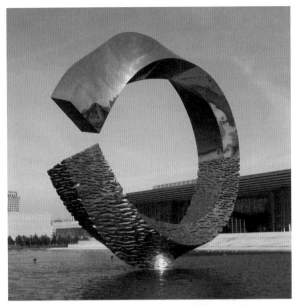

图 4-19　雕塑《水上月》

图 4-20 是美国一个产品"欧克利"的广告店面设计，该品牌主要经营眼镜等产品，并且已经从全球领先的运动眼镜品牌发展为涉足运动服装、鞋类和配件的领先运动品牌。从店面直线型的设计组合和色彩，还有使用的能微微透光的材质就能感受到这个品牌的内涵。通过这样的造型来强调自身一种理念的传达，也正好符合该品牌创始人所说的那句话："这就是我们说的时尚，时尚是酷，是年轻，是舒适，更是一种永不停息的精神，始终在坚持发展和创新的道路，而且非常执着。"

图 4-20　"欧克利"店面设计

　　图 4-21 是学生完成的一件立体构成作品，这件作品使用了两种不同的材料，用木条状的材料围合成一个球体，外面又使用玻璃将其包围；同时还使用了从内部打光与从外部照射一束光线相互交替的动态方式来展示。在该作品中，除了材料、光线带来的视觉上的神秘感之外，更强调一种内在的等待突破、静静孕育的美感。

图 4-21　立体构成作品

4.5　课题演示

　　找到一些实战创作的实例来进行分析，图 4-22 和图 4-23 分别是青岛"五四广场"上的一件雕塑作品和天津市滨海新区文化中心图书馆的内部空间设计。可以从这两个实例中分析所使用的材料特征、形式感、视觉感受、心理感受及能表达的美感等。

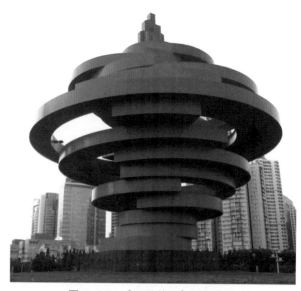

图 4-22　《五月的风》雕塑作品

实例演示 1：浅析雕塑作品《五月的风》

实战范例：青岛"五四广场"的标志性雕塑《五月的风》。

尺寸特点：该雕塑高 30m，直径 27m，重 500 余吨，是中国目前最大的钢质城市雕塑。

材料分析：该雕塑材质为钢板喷涂，由钢板焊接而成，表面辅以火红色的外层喷涂。

形态分析：该雕塑使用一种相对抽象的形态来表现，其造型采用螺旋向上的钢板结构组合，以简练的手法、简洁的线条和厚重的质感表现一种螺旋向上的风。

美感分析：以螺旋上升的风的造型和火红的色彩，表现出腾空而起的"劲风"形象，给人以力的震撼。坐落在"五四广场"与其内涵相互呼应，充分体现了"五四运动"反帝反封建的爱国主义基调。同时在上升的空间与形式美中表达一种张扬腾升的民族力量和催人向上的浓厚意蕴。

实例演示 2：浅析图书馆的内部空间设计

实战范例：天津市滨海新区文化中心图书馆的内部空间设计。

尺寸特点：天津市滨海新区文化中心图书馆总建筑面积 33700m^2，设计立意"滨海之眼"和"书山有路勤为径"。建筑层数为地上 6 层，建筑主体高度为 29.6m。中庭正中央是直径为 21m 的球形多功能报告厅，可容纳近百人。球体表面的 44 万个 LED 灯可显示多种图案和文字。

材料分析：中庭以冲孔铝板结合彩色印刷为基础打造出"书山"的造型，真假图书交相辉映，展现了"书山有路勤为径"的文化内涵。

形态分析：该图书馆的内部造型使用的是按层次排列组合的构成形式，每一层的基本动态趋势相近又有所区别，在方向和面积上形成一种有规律的组合。

图 4-23　天津市滨海新区文化中心图书馆

美感分析：图书馆的正中间是一个巨大的好似白色地球仪一样的建筑，很容易就让我们联想到人们生存的地球。圆弧状的"书山"，可以沿着楼梯拾级而上，也可以在台阶上坐下来细细品读，周围层层叠叠的书籍和装饰性的书籍相互错落，像是读者的内心被书籍的宇宙时刻冲击着。

4.6　课后作业

以上一章收集的城市中美的立体空间形态为实例，完成一篇短文，阐述形态、材料与美感三大要素在实战创作中的意义，不少于 800 字。

第5章 立体构成的材料与实战应用

本章概述：

　　本章讲解材料的分类、特征，以及材料的加工和表现手法等。材料自身具有独特的特点，再通过设计者丰富的想象力和各种加工表现技法，就能赋予这些常见材料新的艺术生命。

教学目标：

　　通过对材料特征和特性的了解及课题训练，将不同材料的开发与创新贯穿于立体构成的学习与研究中，在课题实践中发现材料的重要作用。

本章重点：

　　本章重点掌握在实践操作和创作过程中材料与形态相互结合的表达手段，体会其中带给我们的具体感受。

ALL　WEB DESIGN　LOGO DESIGN　ILLUSTRATION　PHOTOGRAPHY　VIDEO

　　材料是支撑一件艺术设计作品的具体实现与视觉、触觉表现的关键因素。可以说任何艺术设计作品都离不开材料的使用，材料是一种表达的媒介，是作品从创意构思到最终成型的连接纽带。无论是使用纸张等媒介的平面设计，还是使用纺织材料的服装设计，或是使用多种材料的工业产品等立体设计，如果没有了材料，设计作品就只是停留在纸面和大脑中的想法与构思，而无法将其具体化、可视化。失去了各种材料媒介的具体应用，艺术设计的创意也就失去了最终得到体现与实现价值的基础。如图5-1所示，这件装置艺术作品使用金属材质的综合材料，利用材料质感上的对比，并结合造型、其他艺术元素及光影等，从视觉到触觉展示了这件作品丰富的材料语言。

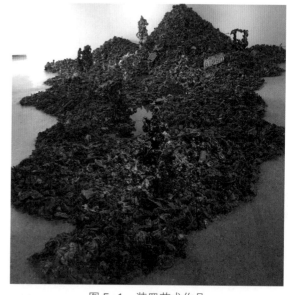

图5-1　装置艺术作品

立体构成在重点研究形态的构成基础、造型特点、形式美规律等的同时，材料也是一个重要的方面，我们不能脱离或忽视立体构成中对于材料的感受与应用。因为对新材料、材料新形式和新表现方法的开发与研究，对立体构成的形式表现起到了重要的作用。图 5-2 是用多种材料创作的展示作品，将普通的几何化平面图形使用了多种材料进行加工与表现，就赋予了平面图形一种新的内涵和视觉形态。

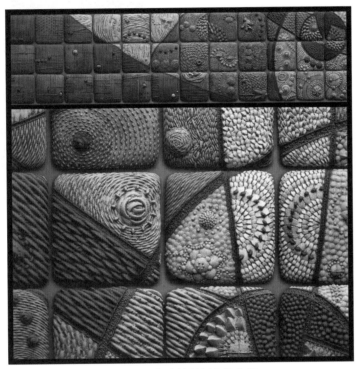

图 5-2　多种材料创作的作品

对于立体构成的基础来说，将材料的了解与应用作为研究的重要内容之一就显得尤为重要了。材料是立体构成的重要基础，立体构成的创作也同样依靠材料来加以形与质上的丰富，从而进一步推进对立体构成原理的研究，也同时促进对材料在实战应用中的研究与开发。材料与立体构成基础的关系是密不可分的。

5.1　材料的种类与特点

"材料"一词的英文是 Materials，就是指人类用于生产、加工、制造等客观存在的物质，也可简单地叫作原料。材料所涉及的范围相当广泛，不同的材料具有不同的特质，且在分类上也极为复杂。例如，结构材料与功能材料、传统材料与新型材料、天然材料与人工材料、单一材料与复合材料等。

5.1.1 材料的分类与特征

按材料自身形态可分为点状材、线状材、板（面）状材、块状材及连接材料等。如图5-3所示，这件使用扑克牌作为立体构成的材料来完成的作品，就是典型的面状材料进行排列组合而成的。

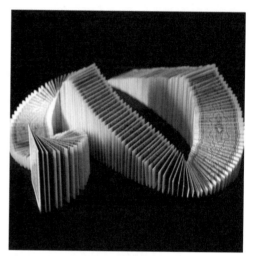

图5-3　面状材料的作品

按材料的质地可以分为木、石、金属、塑料、纸张、陶瓷、玻璃等。图5-4是一件使用木头完成的立体装置艺术作品。

按材料的物质结构可以分为金属材料、无机材料、有机材料、复合材料。图5-5是使用金属材料焊接完成的雕塑作品。

按材料自然与人工构成性能可分为泥、木、石、水泥、面粉、纸张、毛纺、纤维、陶瓷、玻璃等。图5-6是使用纸张作为材料完成的半立体作品。

按材料的视觉形态可分为成形物，如石、木、金属、布匹、塑料、玻璃等；还有不成形物，如粉、沙、水泥等。图5-7是使用石材完成的一件雕塑作品。

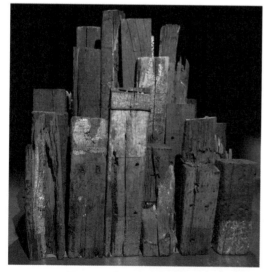

图5-4　使用木材的作品

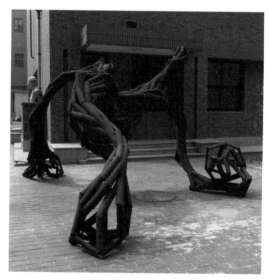

图5-5　使用金属材料的作品

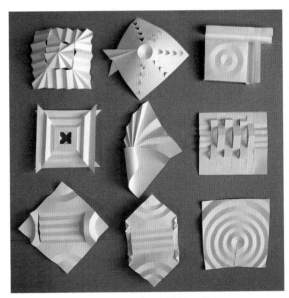

图 5-6　使用纸张材料的作品

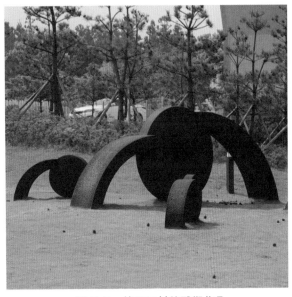

图 5-7　使用石材的雕塑作品

由此可见，我们有如此之多的丰富材料可以在艺术设计创作和立体构成的实践中使用，但鉴于立体构成实训中加工因素、成本因素等，其实大部分都使用一些常见的、成本不高的或是容易加工制作的材料，如图 5-8 所示，包括纸张、布匹、木头、日用品、塑料瓶盖、金属丝、塑料袋、棉签、常见食品等。

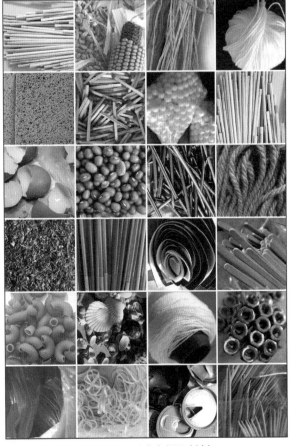

图 5-8　形式多样的材料

5.1.2 常用的主要材料解析

1. 纸张

　　纸张由于便于加工与制作，在艺术设计领域中是被许多设计师长期使用的一种材料，如日本形态研究的教育家朝仓直巳先生就非常善于使用纸张，并且能利用各种不同纸张的不同特性创作出形态多样的设计作品。图 5-9 是将纸张折叠加工制作的一个茶室空间。因为纸张有很多其他材料共有并兼备的特性，最为直接的视觉感触就是它既可以完成平面化的表现，又可以完成立体空间中的表达。

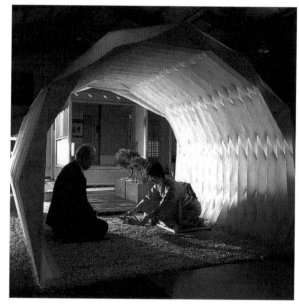

图 5-9　折纸结构制成的茶室

　　它具有柔软性，可加工制作成曲面、曲线及弯曲而有弧度的形态；它又有立直的刚性，可以完成直线、直面及具有支撑力的形态结构；它还具有单纯性，使得其表面的肌理质感容易达到视觉化的统一效果，图 5-10 和图 5-11 是使用纸张创作的服装作品，其中就是利用了纸张柔和与刚硬兼备的特点来加工完成。

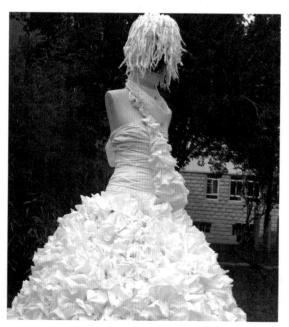

图 5-10　利用纸张创作的服装 1

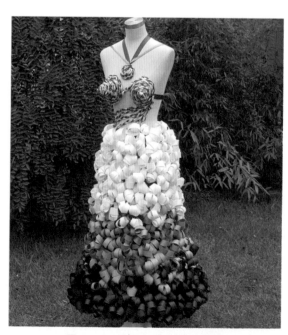

图 5-11　利用纸张创作的服装 2

纸张的分类种目繁多，在这里很难将其完整地加以统计。因此就以立体设计中常见与常用到的纸张为例，做一下简要的描述。

■ 胶版纸、铜版纸等：这类纸张主要用于出版物的印刷、打印，在日常办公中也会常常使用这类纸张打印或复印。其特点是颜色鲜白，平滑度高，便于书写。主要颜色为白色，从纸张的厚度上来讲，一般有 70 克、80 克、100 克、120 克至 200 克以上等规格。

■ 美术类用纸：主要是艺术创作中的常用纸张，如宣纸、素描纸、水彩纸、图画纸、水粉纸等。这类纸张为了某一个画种或技法的特点而制成，像素描纸较为细腻，便于铅笔或碳粉之类的媒介使用；水彩纸吸水性强，便于水性介质的材料在上面操作；而在国画的创作中又会使用传统的宣纸等。

■ 牛皮纸：一种偏褐色的纸张，在产品包装和信封、信笺封皮中最为常用。在形态构成的制作中也使用得比较多，因为牛皮纸具有很高的韧性，且比较坚挺，方便制作三维立体的造型与组合。

■ 瓦楞纸：最常见到的瓦楞纸是包装中使用的瓦楞纸板，如图 5-12 所示。它是将箱纸板使用的面纸、里纸、芯纸和经过波形加工起楞的瓦楞原纸黏合而成的一种复合纸板，主要有单瓦楞纸板和双瓦楞纸板两种。瓦楞纸板具有重量轻、成本低廉、加工简单、方便回收与重复利用等特点。

瓦楞纸板颜色较为单一，在立体形态的表现中会有较好的视觉美化效果，从而形成具有独特风格的作品，图 5-13 为用瓦楞纸创作的立体构成作品。因此，在立体构成的制作中经济廉价且容易加工与制作的瓦楞纸不乏为一种可用的主要材料。

图 5-12　瓦楞纸

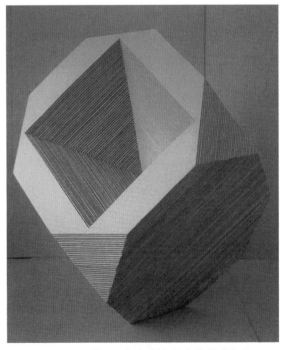

图 5-13　使用瓦楞纸创作的立体构成作品

纸张可以形成不同质感、简洁单纯的造型，同时还具备多种改造后的机械特质，从中体现各种力学与美学交汇的美感。在立体构成和实际创作中，纸张（包括纸板）都可以被我们广泛利用，它主要是因为加工制作简单、容易折叠与切割，成本低廉、环保可再生、兼具韧性和硬度，同时在体量上保存起来不占有太多的空间，也无须特殊的加工工具和黏合材料。图 5-14 为使用厚纸板进行接插组合制作的家具。

图 5-14　使用厚纸板制作的家具

2. 木塑板

木塑复合板材是一种主要由木材（木纤维素、植物纤维素）为基础材料，与热塑性高分子材料（塑料）、加工助剂等混合均匀后，再经模具设备加热挤出成型而制成的高科技绿色环保材料，如图 5-15 所示。其兼有木材和塑料的性能与特征，是能替代木材和塑料的新型复合材料。

图 5-15　木塑板

木塑板具有很好的刚性与韧性，在课题训练中通常使用的木塑板厚度较薄，一般在 1.5mm ~ 3mm 之间，这样的板材还具有像纸张一样的特性，可以弯曲成弧线乃至圆形。如果使用较厚的木塑板，那么它又具有和木材一样的加工特性，使用普通的工具即可锯切、钻孔、上钉，非常方便，就像普通木材一样使用。如果是较薄的木塑板，使用一般的美工刀就可以进行裁切。同时还具有统一的颜色外观和平整的质感。比木材的稳定性好，没有木材自然形成的节疤，

也不会产生裂纹、翘曲或变形，白色的板材还可二次加工上各种颜色，使用喷漆或者丙烯颜料效果都比较好。木塑板的缺点是它的成本比起纸张稍微高了一点，由于板材由薄至厚的厚度不同，价格也会逐步增高，并且使用较薄的木塑板进行弯曲造型制作的时候，要选择好板材弯曲的方向，如果方向不对很容易弯曲折裂。特别是在冬天使用，在做弧线造型的时候，一般要先用吹风机将其加热一下，就会比较容易弯曲了。因此这种材料也是在立体构成的制作中容易加工且比较出效果的一种可用材料。图 5-16 为使用木塑板进行围合粘贴完成的立体构成作品。

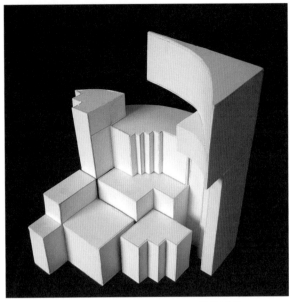

图 5-16　使用木塑板制作的立体构成作品

3. 木材

木材是非常好的一种材料，如图 5-17 所示。它自身有较高的强度，还会因木材不同的品种呈现出不同的自然纹理与颜色。它的品种繁多，主要有原木、合成木，以及大芯板、中密度板、刨花板等各种木质板材，也包括种类丰富的各种装饰或航模、建筑模型上使用的方木条、圆木条等，还有很多拼装组合 DIY 中使用的各类木块、圆形木球等。

图 5-17　木材

木材能够很大程度地满足我们在形态制作与造型方面的视觉效果和触觉质感，木质材料的造型作品往往更具有强烈的空间占有性和稳重大气的感觉。如图 5-18 所示，这件使用木材完成的艺术作品在视觉与空间上能给人强烈的感染力。

图 5-18　使用木材制作的艺术作品

木材与其他材料相比较，在加工处理上会有一定的难度，需要借助一些专业的机械设备，如果没有较强的动手能力与经验的话，使用不带动力的加工工具，如手锯、刨子等也是有一定难度的。木材在造型中的接头和连接也是十分重要的，它会直接影响到最后成品的强度和承受度。除了使用钉子或是乳胶来处理木头的衔接部位之外，如果想让最终的成品更加稳定与坚固，就要根据立体造型的特点对每个接头的衔接方式加以处理，例如使用直接的对头连接、榫舌连接、镶嵌连接、槽榫连接、榫钉连接及榫齿连接的方式等。如图 5-19 所示，使用木材完成的这件设计作品就使用了对头连接、榫舌连接等方式，最终以完整的、符合力学的形态呈现出来。

图 5-19　使用木材的产品设计

此外，木材由于自身的特性在结构或形态的弯曲与曲线的处理上，单纯依靠手工来完成也是很难的，需要专业的蒸汽弯曲、真空设备弯曲或是大力钳弯曲等来处理。因此，在立体构成的制作中建议使用加工成型的、现有的木材进行简单的组合，例如一次性木筷、建模航模中的木条、木块等。如图 5-20 所示，使用一次性木筷这样的小型木材比较适合徒手进行二次加工与粘贴连接，在完成形态空间的造型上是一个不错的选择。

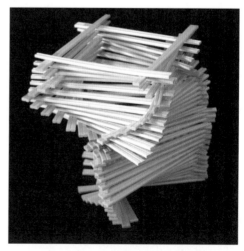

图 5-20　木材拼接组合的效果

4. KT 板

　　KT 板是一种由 PS 颗粒经过发泡生成的板芯，如图 5-21 所示。它是经过表面覆膜压合而成的一种新型材料，板体挺括、轻盈、不易变质、易于加工，广泛被用于广告展示促销、建筑装饰、文化艺术及包装等方面的裱覆背胶画面及喷绘中。特别是在广告方面一直大量被用于产品宣传信息发布的展览、展示及通告中的装裱衬板。

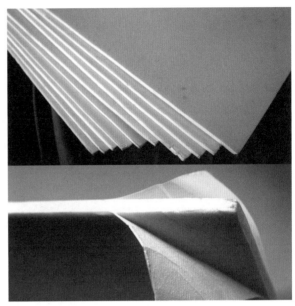

图 5-21　KT 板

　　KT 板板芯的颜色常用的有白色和黑色，也有红色、蓝色、黄色、绿色等。在制作加工时，使用美工刀就可以很轻松地切割分解 KT 板。但由于 KT 板材表皮是硬质的，所以不能加工和处理成弧面的造型，并且如果徒手使用美工刀切割曲线的话，也会有一定的难度。此外，KT 板的表面贴面的基材是 PVC，在上面使用自喷漆，也叫气雾漆（一般是硝基类气雾漆），会将其表皮腐蚀。由于表面光滑，使用丙烯颜料进行涂抹绘画也不容易将颜料涂绘均匀。建议使用本色的 KT 板材直接用于形态构成的制作，因为 KT 板可选的颜色非常多，这样就免去了后期表面处理上的麻烦。在 KT 板的黏合上，如果使用 502 等具有腐蚀性的快速黏合剂，还要注意表皮会被腐蚀的问题。图 5-22 是使用美工刀直线切割后的小块 KT 板进行接插组合的立体构成造型。

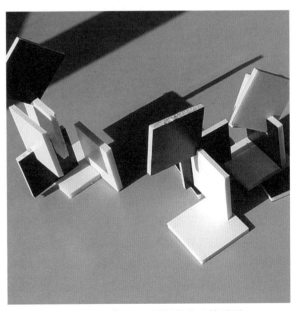

图 5-22　使用 KT 板制作的立体造型

5.2　材料的加工与利用

　　材料的加工与利用主要是指人类利用科学技术对材料从外在形态到内在结构进行有目的和需要的处理、改造和变化。其实材料的加工与利用随着人类文明的发展在不断变换与更新中。从远古时代到石器时代，人类对于石头这种材料的加工，使得我们可以猎取和加工更多的食物。之后，人类发现了青铜器的加工工艺，将其用于生产生活乃至各种兵器中。在社会的发展与进步中，人们创造的一种全新的材料——陶瓷，它是将泥土这种自然物质，通过高温、窑变等彻底变化的一种加工与改造工艺，像我国历代出土的陶瓷工艺品，都已经成为世界文物中的珍宝。现在随着时代的进步和

图 5-23　潘东椅　维纳·潘东

科学技术的更新，人们对于材料的发现与利用，以及特种材料的加工手段和技术都有了突飞猛进的发展，除了木材、钢材等常见的材料之外，还开发了很多科技产物下的新型材料，用于生产、生活、建设、医疗等方面，比如纳米材料、人工复合材料、记忆合金、新能源材料、节能材料和生物功能材料等。可见，社会的发展和进步给材料的更替与发展所带来的各方面的推动力量不可小觑。在艺术设计领域中，我们也不能忽视材料的变革与更新所呈现出来的特有的新鲜的材料美感。图 5-23 为世界上第一把塑料椅子——潘东椅，它是由丹麦著名工业设计师维纳·潘东设计的全世界第一把使用塑料一次模压成型的 S 形单体悬臂椅。其简洁而优美的造型适合于多种场合与空间，在产品设计领域带来全新变革。

　　立体构成的研究离不开对材料的加工和利用，这能锻炼我们对各种材料工艺处理的能力，包括对材料的成型处理、表面的加工处理、整体加工的技术及材料间的组合处理工艺等。材料能否按照立体研究中构成的思路进行加工和利用，甚至是材料能否按照构成的想法进行形式感的整合，都是立体构成的形式能否最终表现和实现立体造型实物的重要因素，同时也决定了三维形态造型最终的视觉效果、肌理质地与形式美感。材料在立体构成的制作过程中会不断地更新与交替，随着三维形态的特点、结构尺寸、表面肌理等不断地调整和加工，也会进一步完善三维形态的造型。总之，立体构成与材料的加工和利用是无法分离的，形态造型的最终实现要依靠材料媒介将形态构成的构思转换为具有三维空间的实体，而材料的不同变化也影响造型的空间结构、外观质感、力学美感等，甚至会起到强化设计者的创意思想和加强审美表达的精神层面上的作用。

　　作为立体构成课题的训练，我们会尝试了解材料的加工特点，如强度、弹性、可塑性、硬度等，还会学习一些常见材料的不同加工工艺和加工手段与技巧等，并将其应用于形态构成的表现中。但由于加工机械和工艺的限制，我们往往能够真正实现的加工手段也并不太多，图 5-24 列举出了一些木材连接上的常用加工办法。

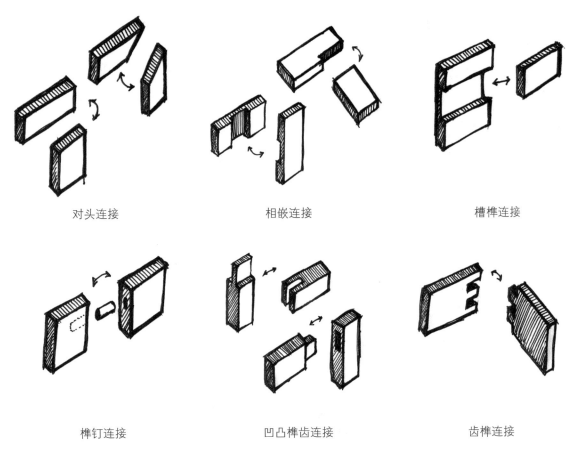

对头连接	相嵌连接	槽榫连接
榫钉连接	凹凸榫齿连接	齿榫连接

图 5-24　木材常用的连接加工处理办法

在设备有限的情况下，一般利用徒手的方式与简单的冷加工有些还是可以实现的，例如车、铣、刨、磨、钻、弯曲、切割、焊接、涂饰等。而一些需要专业加工机械和知识的热加工一般在课后作业中就很难去实际操作了，例如很多热加工——铸造、热扎、锻造、热处理、焊接、热切割、热喷涂等，还包括模压、烧结、吹塑、铸模等。在制作过程中，除去有一些常用机械设备之外，通常还是依靠手工加工制作为主，图 5-25 是一些我们常用到的加工工具，包括美工刀、雕刻刀、各类钳子、木锉、钢锉、热熔胶枪、尺子、圆规等；还有一些常用的黏合材料，包括双面胶、白乳胶、502 快速胶、强力胶等各类胶合剂。

图 5-25　常用工具

5.3 材料的形式与表现

在学习立体构成的表现时，首先要去学习和掌握材料，这是因为各种材料都有其相应的用途并延伸到设计的各个领域中，并且产生了丰富的实用和审美价值。在材料的尝试与体会中提高自身使用、加工与创作材料等多方面的表现力。通过观察、收集、发现、研究构成等过程，抽象处理日常生活中普通的材料，尝试多种造型方式、方法和加工，使之呈现出全新的视觉感受。在制作过程中，要重点体会发现材料的新属性可能带来的不同视觉或触觉的感受，通过抽象的组合与排列展现其特有的审美价值。此外，在尝试使用材料时还要尽可能做到加工上的精细，同时在进行抽象组合时不要忘记其自身的美感要素。

5.3.1 一种材料的形态组合

各种物质材料具有不同的物理或化学性能，具有独特的质感、纹理、色彩与光泽，材料对立体构成的创作起到了充实其形态与质感的重要作用。同样，材料正如上一章中所提及的，它在立体构成中也是十分重要的一个构成要素。不同的材料表现具有自身不同的属性特点，会表现出各异的形式与视觉效果。即使是同一种材料，通过不同的形态组合与加工工艺，在形态的表现中也会出现不同的，甚至是更多的形态组合与构成形式。

在材料的形态组合中，可使用到的材料涉及极为广泛，它可以是各种天然材料，可以是人工合成材料，甚至可以是廉价的或随手可得的身边废弃物，这些材料都为我们尝试和感受材料提供了最大的可能与便捷。同时，受限于成本及加工工艺，在感受与表现材料的课题中我们大都去选择和使用生活中身边的和易加工的常见材料，如纸张、图钉、牙签、纤维、塑料、食物等。图 5-26 的这件材料组合作品，使用了尼龙绳这种常见的材料。在形态组合制作中发掘出了尼龙绳材料的多种可变性，通过剪切、编织等再加上方向、疏密等组合形式，非常丰富地展示了这种常见材料本身特有的形态与组合特性。通过在制作过程中利用多种方法对材料的二次加工，努力地去解放自己的创造力，培养自身对材料的理解力与感受力，帮助我们在立体构成的学习中更好地把握材料形态的变化、体会材料的特性和丰富自己创作的材料语言。

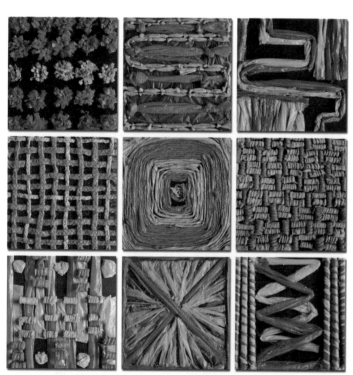

图 5-26 一种材料的形态组合与表现

《艺术与视知觉》的作者阿恩海姆提到过，视觉形象永远不是对感性材料的机械复制，而是对现实的一种创造性把握。在立体构成的课题训练中，我们也创造性地将材料的表现与"美味食品"相结合，尝试做了一种材料的多种形态组合表现，利用普通材料的加工与制作赋予了它们新的生命，做出了美味的"材料盛宴"。图 5-27 是将一次性餐碟作为基础媒介，使用各种材料表现在圆形餐碟的形式上。通过上一阶段的材料体验与感受训练，学生已经初步具备了对不同材料进行加工的经验，并了解到不同材料能带来的不同心理感受。例如使用材料的软硬对比、凹凸对比、强弱对比、粗细对比等手法，从内心激发创作欲望，去诠释材料与形态的关系。这次学生在创作中虽然再一次面对司空见惯的各式材料和一次性餐碟，但也体

现出了浓厚的兴趣，在寻找材料、形态组织和加工手段与设计的过程中，不断去发现新的可能性，将现有材料打破重组，并按"材料盛宴"的创意点进行再创作。通过材料的创意与表现课题，激发了学生的创造意识和创意能力，使他们逐渐摆脱原来单一的思维、造型、色彩、材料，通过自己的加工与创意，将材料有机地融为一体，产生出许多意想不到的效果，从而也体会到材料表现的无穷乐趣。图 5-28 至图 5-31 都是使用同一种材料进行多种形式组合而完成的学生作业。其中有的像炎热夏日里的一道清新凉菜，给人清爽消暑的感觉；有的像浓郁的巧克力甜品，带给人浪漫典雅的情趣；有的像火辣的川菜，让人见到就热血沸腾、心潮澎湃。在整个课题训练中，除了充满乐趣与新奇之外，还锻炼了学生的材料表现能力与创新意识。

图 5-27　学生们完成的"材料盛宴"

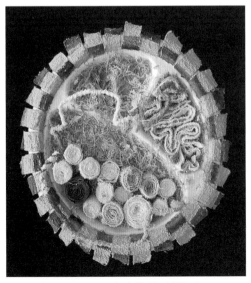

图 5-28　学生作品 刘鹤瑶

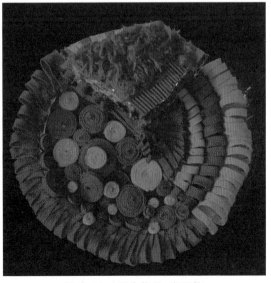

图 5-29　学生作品 高雪梅

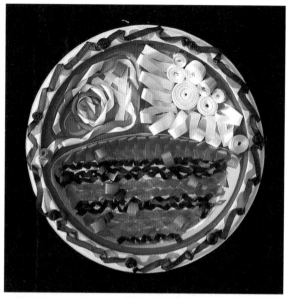

图 5-30　学生作品 王吉文

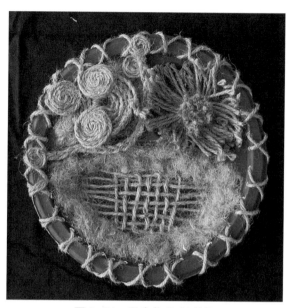

图 5-31　学生作品 任晓丹

5.3.2　多种材料的形态表现

在上一节的课题训练中，我们对一种材料的最大可能性进行了深入的开发和创意表现，得到了多种多样的组合形态。在这一节中我们将尝试另一种思路，就是进行"多种材料在同一个形态上的表现"。首先要求使用一种物体作为基本形态，这个基本形可能是动植物、景物、建筑、人工物等，然后再使用各种不同的材料去表现出同一种物体的形态，去体会使用不同材料表达同一样物体时的感受。在选择对象进行材料表现的过程中，要求以写生、写实为出发点，因为这样可以帮助我们更深入地了解自己所要表现的物体外在和内在的结构特征，在充分了解其结构与外形上的特点后，也更有助于我们进行材料上的表达。图 5-32 和图 5-33 分别选择了青椒和自行车作为表现的对象。以图 5-32 为例，以对青椒外在形态和内在结构的具象写生分析为起点，然后进行抽象的概括与归纳，最后是多种材料对青椒的表现，不仅较好地完成了材料表现的课后作业，同时也是一个非常完整的创作思路与过程。

有了上面对物体形态与结构的写生与分析作为实践的基础和经验，我们在寻找材料、加工材料的时候就不会像刚开始时那么混乱或毫无目的。这个章节的课题训练目的性很强，可以有针对性地对自己要表现的物体及表达的想法选择不同的材料。在材料的选择上，应该多选择差异性大的材料，这样最终表现出来的物体形态从材料到质感都会给人不同的、变化各异的视觉感受，同时也有助于我们体会多种材料的丰富表现力和独特的创造力。

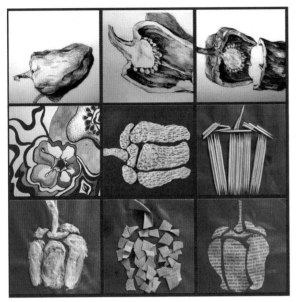

图 5-32 学生作品 冯博雅

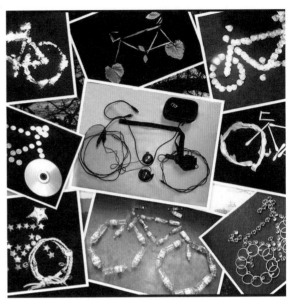

图 5-33 学生作品 黎妍薇

 5.4 材料的创新与应用

　　立体构成除了研究各种形态在立体空间的位置关系等问题之外，还离不开对材料的了解与使用。对于材料来说，不单单是指在课题训练中学习材料的使用与工艺，更是要求在材料的使用中开发新的材料表现手段。其中不仅包含对材料的加工制作的创新，还包含如何在研究过程中发现新的材料，以及如何进行材料的创新与开发。

　　尽管在课题训练中受到加工工艺和设备的限制，很多材料不能使用或是无法二次加工成型，但是对立体形态中材料的研究和拓展尝试我们没有限制，要在有限的、可使用的、常见的材料中开发其在加工特点上、组合形式上的无限可能性。这其中最为本质性的关键是创造性思维在材料表达与表现中的应用和开发，有限的材料在创造性思维的作用下往往会开发出更多的新鲜形态与组合形式，会使那些看似极为普通而常见的材料变得更有活力与可变性。多利用创造性思维去思考，将有限材料的闪光点呈现出来，充满创新意识的材料应用也会让我们的作品充满新鲜力。创造性思维的应用不仅仅体现在材料的使用和开发上，应该始终贯穿在立体构成创作之中，其实应该说是贯穿于整个艺术设计学习中，乃至整个设计实战与应用之中。

　　图 5-34 至图 5-43 为各种材料的立体造型在艺术与设计中的实战与应用。

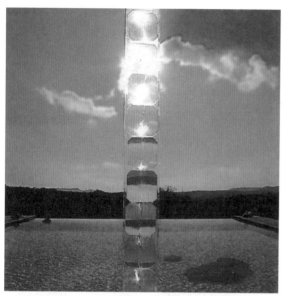

图 5-34　星际的时间 麦克·普列克斯

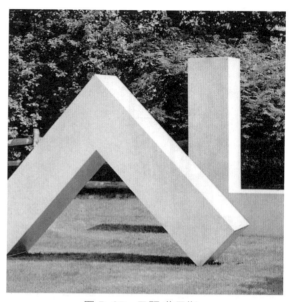

图 5-35　无题 莫里斯

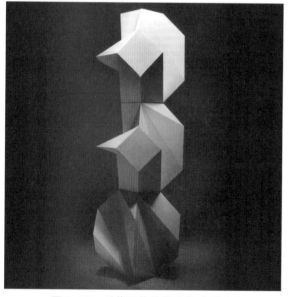

图 5-36　单位形体的集合构成 朝仓直巳

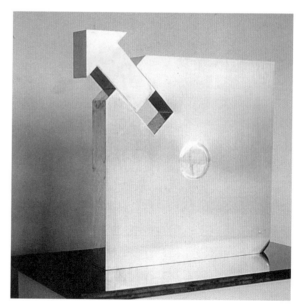

图 5-37　张弓 张德辉

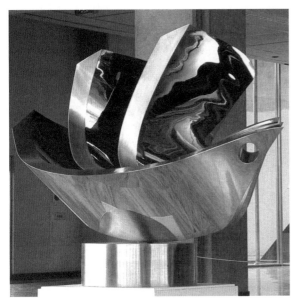

图 5-38　小凤翔 杨英风

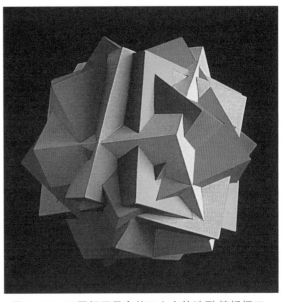

图 5-39　五层相互贯穿的正立方体造型 德桥招三

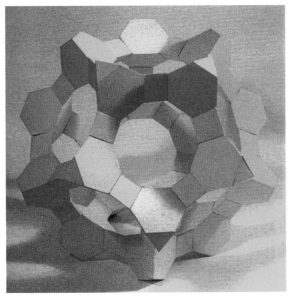

图 5-40　复数光与多面体构成 朝仓直巳

图 5-41　首饰品牌专卖店

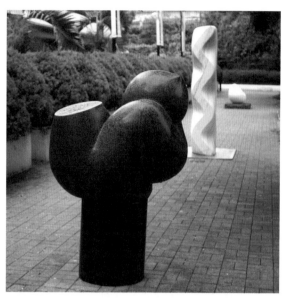

图 5-42　雕塑作品 1

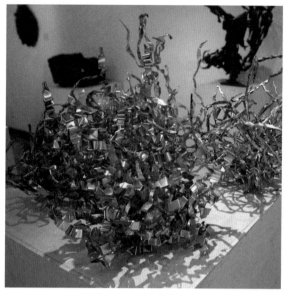

图 5-43　雕塑作品 2

5.5　课题演示

　　通过前面的内容，我们体会了在创作过程中与材料和形态进行的直接对话带来的感受，体会了材料独特的魅力，以及用我们丰富的想象力表达出的材料创意和表现。如何寻找一些身边的常见材料，将其创新组合并加以美的形式表达呢？

实例演示 1：纸张材料的加工与创新组合

　　01 首先准备纸张加工的工具，一般使用美工刀或剪刀、尺子来进行裁切，纸张的粘贴可以使用白乳胶、万能胶或双面胶，如图 5-44所示。

图 5-44　纸张加工的常用工具

> 02 将纸张进行裁切，可以裁切成不同宽度、长度的若干单元，如图 5-45 所示。

图 5-45　将纸张裁切成若干单元

> 03 确定纸张创作的形态，如图 5-46 所示，将其设计成卷曲的形态进行组合。纸张在卷曲的时候，可以借助铅笔等圆柱体的工具来缠绕，这样既省力又能得到很圆滑的卷曲面。

图 5-46　借助工具将纸张卷曲

> 04 将卷曲好的纸张再用胶水把它的形态进行最后的固定，如图 5-47 所示。

图 5-47　使用胶水将其形态固定

> 05 最后得到若干大小不同、卷曲的形态，再进行排列组合，完成一种组合变化，如图 5-48 所示。

图 5-48　最后组合完成的效果

❯06 以此类推，我们还可以使用编织、打结、碎刀剪切、弯曲等方式得到更多创新和组合形式，如图 5-49 至图 5-54 所示。

图 5-49　纽带搭扣的形式

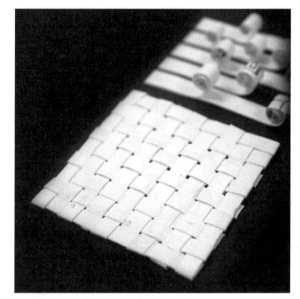

图 5-50　编织的形式

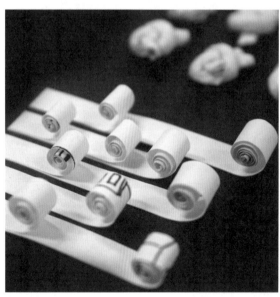

图 5-51　局部卷曲的形式

图 5-52　打结的形式

图 5-53　碎刀剪切的形式

图 5-54　卷曲剪碎的形式

● **实例演示 2：其他材料的加工效果**

在立体构成中，那些身边常见的材料看似平常与普通，但经过有意识地创造，就会使其形式更加丰富，表现力也更加强大。掌握材料艺术的表现与创新，也就掌握了更多的造型手段和艺术语言，使得创作更具有无限的可能性，而那些普通常见的材料本身也会在加工与使用的创造与创新中，从外在形态与质感上到内在精神蕴含中得到升华，材料在表现力与创造力上得到新生。如图 5-55 和图 5-56 所示，塑料袋是我们身边非常常见的用品，将它作为材料进行各种变化，包括塑料袋形式上的变化，以及材料的分解和重组，使这个常见的材料经过艺术的加工呈现出多彩各异的形态。再如图 5-57 和图 5-58 所示，使用尼龙绳作为材料，将尼龙绳进行切割、缠绕、打结等方法进行处理，造型上变化丰富、思路独特。图 5-59 和图 5-60 使用的是干枯的树枝作为材料，将树枝切段、剥皮进行重新组合，得到了多变的各种形态。图 5-61 和图 5-62 是使用常见的生活用品鞋带完成的，将鞋带进行各种拆分组合出了效果多变的形式。

图 5-55　学生作业 1 骆家欣

图 5-56　学生作业 2 骆家欣

图 5-57 学生作业 1 丁月新

图 5-58 学生作业 2 丁月新

图 5-59 学生作业 1 张悦

图 5-60 学生作业 2 张悦

图 5-61 学生作业 1 杨其

图 5-62 学生作业 2 杨其

5.6 课后作业

1. 使用同一种材料进行多种形式的创新表达（完成一组，数量不限）。

作业规格：每个为 11cm×11cm，装裱在 40cm×40cm 的底托上（KT 板）。

作业提示：这 9 种形式的表现使用同一种材料，因此难点在于对一种材料的选择和后期的加工，且应注意控制材料表现的高度，不易过高，基本达到半立体的浮雕效果即可。

2. 使用不同材料进行同一形式的创意表现（完成一组，数量不限）。

作业规格：每个为 11cm×11cm，装裱在 40cm×40cm 的底托上（KT 板）。

作业提示：在选择好物体对象后，要遵循写生到概括再到材料的过程，从具体的写生写实入手，进行外在形态与内在结构的分析与表现，然后再通过选择不同的材料进行表现。难点在于选择材料的差异性上，建议选择差异性大的材料，且应注意控制材料表现的高度，不易过高，基本达到半立体的浮雕效果即可。

第 6 章　线形式的立体构成

本章概述：

　　本章讲解使用"线"这种材料进行立体构成的诸多原理与方法，包括线形式构成的基本概念与基本类型，使用线材进行构成表现的几种主要方法。

教学目标：

　　通过对线的构成概念和表现方法的学习与了解，使学生在使用线材时能够较好地利用不同线材的特点进行不同的组合与构成表现。

本章重点：

　　本章重点在于掌握不同线材的种类和特性，并且能较好地利用线材的不同特征进行构成创作。

ALL　　WEB DESIGN　　LOGO DESIGN　　ILLUSTRATION　　PHOTOGRAPHY　　VIDEO

6.1　基本概念

　　瓦西里·康定斯基的很多作品都是使用比较抽象的点线面为素材完成的，图 6-1 是他的一幅作品——《结构 8 号》，这幅作品的特点就是由很多不同方向相互交错的线条和不同的抽象圆点、几何形、色块组成，反映出了康定斯基的绘画理念和相关理论。在他的"线"的理论中，对于线的概念大概解释为：点的运动产生线，更确切地说，线应该是对紧张的、自足的、静止的点的破坏。

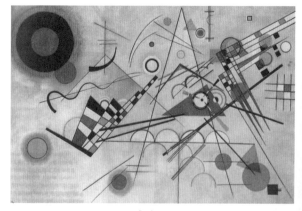

图 6-1　康定斯基的作品

从几何学的定义我们就能知道，线是点进行移动的轨迹，是点的无穷排列。从造型含义来说，线是我们能够通过视觉感触到的，它具有位置、长度和一定的宽度，并且也是一切形的边缘，以及形与形的交界。线在绘画、造型、设计和构成基础中是不可缺少的造型要素之一。从早期原始社会在洞穴岩石上用单纯的线条形式刻绘的壁画，到古代器皿中使用线条绘制的各种纹样等。图 6-2 为青铜器上的线条纹饰，都是线的形式表现。在这些传统的艺术中，线条除了具有造型描绘的基本表达之外，还充满了节奏和韵律美感、形式和装饰美感，以及内在的情感诉求。

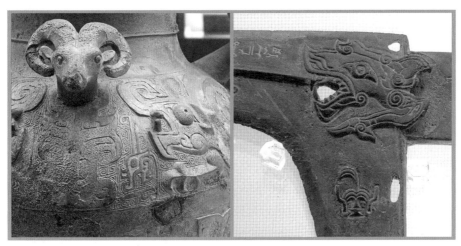

图 6-2　青铜器上的线条纹饰

当点的移动方向一定时就为直线，包括水平线、垂直线、折线和斜线等；当点的移动方向常变换时就为曲线，包括弧线、抛物线、螺旋线、自由曲线等。不同形态的线及线的不同组合形式在视觉和心理上都会使我们产生不同的感受，如直线的构成形式会给人坚强、力量、速度、强势等感受；曲线的构成形式又能带来柔美、圆润、弹性、流动等感受。线的曲直、粗细、虚实等变化能表达出不同的形式美感。图 6-3 是两件形态构成作品，直线的形式组合能给人以力量、直率、刚强、简洁等感受；曲线的形式组合则是柔美、弹性、舒适的感受。

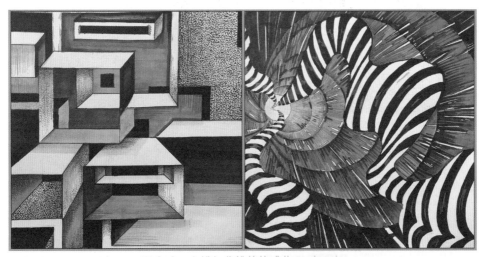

图 6-3　直线与曲线的构成作品　赵昕颖

6.2　主要类型

线的立体构成形式主要是各种类型的线材在三维空间中的应用与表现而形成的立体组合与构成。线的材料特点在立体构成中表现得极为丰富，因为线自身就能出现直线或曲线等多种形态，并且在材料质地上又有多种类型的硬性和软性的线材可供选择，再加上根据不同的构思还会有不同的加工与组合的变化。线的材料构成往往可以做出很好的效果，并能表现出很多具有创造性的作品。因此，线材是在立体构成中可用、可发挥、可创新的一种好材料。若简单地从线材的质地特征与表现特点上来分析，线在立体构成中主要分为硬性线材和软性线材两种类型。

6.2.1　硬性线材

硬性线材，即线的材料质地为硬质、较为硬性的。因其具有较好的强度，一般都具有非常好的自身支撑力，但同时缺少柔韧性。特别是制作曲线或弧线等造型时，因其可塑性较差，不易加工。图6-4是一些常见到的硬性线材，如木条、吸管、牙签、棉棒、塑料管、有机玻璃管、钢管等。这类材料不论质感或是粗细如何不同，都具有硬性线材的特征，甚至有些是通过板材等其他材料二次加工得到的，但这些都是进行构成创作的可用材料。

图6-4　常见的部分硬性线材

　　根据硬性线材的特点，在立体构成中可以使用其制作支架、框架，起到依附、依靠、支撑等作用，还可以利用硬性线材进行堆积、叠加、排列等组合。硬性线材一般使用粘贴、榫卯、交叉、焊接等方式加以固定。图 6-5 为硬性线材的构成作品。

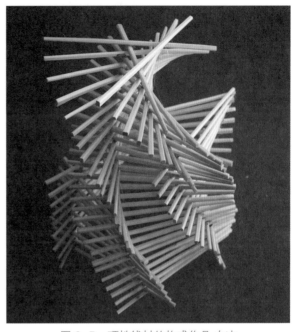

图 6-5　硬性线材的构成作品 白冰

6.2.2　软性线材

　　软性线材是质地或材质较软的线，它的材料强度较弱，不具备自身支撑力，柔韧性和可塑性非常好，在构成表现中具有很强的随意性、拉伸性。这类线材通常都比较好加工，而且可选择的材料类型也非常多。图 6-6 中的麻绳、编织绳、橡皮筋、毛线、软管等，都是可用的材料。

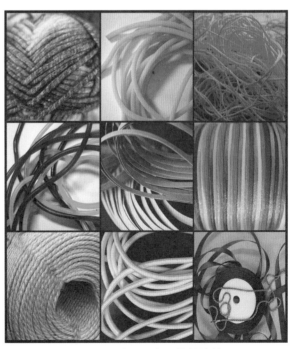

图 6-6　常见的部分软性线材

在构成表现中，因为软性线材没有足够的支撑力，通常需要某些框架来支持。选择的框架如果限定在线材之中的话，一般使用硬性线材来制作。当然，框架也可以使用其他具有支撑力的材料。软性线材依靠硬性框架来完成的构成作品叫作线织面构成，图6-7就是线织面的构成作品，先使用硬性线材制作框架，再在框架上缠绕好接线点，然后用软性线材按照接线点的位置进行连接。此外，使用软性线材也可以不使用框架或使用较少的框架，一般使用编织、打结、层排等方法，例如很多壁挂式的作品。

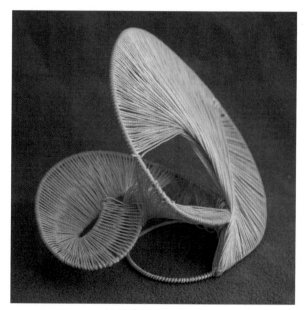

图6-7　软性线材的构成作品 董力歌

6.3　基本表现方法

线形式立体构成的基本表现方法主要有以下几种：垒积结构、桁架结构、线织面和利用一根线材表达空间形态。

6.3.1　垒积结构

垒积结构是线材在立体空间中有规律、有组织、有变化的堆积，是线材的一种连续构成形式。在材料的使用上一般为有一定硬度或支撑力的硬性线材，在构成的形式上是以线的连续垒积完成，在线的堆积排列上不仅仅有上下的垒积结构，也包括左右方向的空间堆积。材料多选用作航模的木条、木质条材或是将厚纸折成管状、圆管形条材、筷子、铅笔、牙签、棉签等。

图6-8至图6-11都是使用硬性线材进行连续的连接而完成的作品，在创作中按一定的造型规律，如由下至上、从左至右、由大至小、旋转排列等方式将线材垒起来，从而构成一个立体的实物。由于造型和结构力学的原因，有些局部或是重要的结构支撑点有必要用白乳胶、强力胶或双面胶等进行粘接与固定，同时还要考虑使用强度高的材料制作一个底托，使造型成品在下面有一个辅助的支撑力和颜色的相互衬托，让作品在美学与力学上更加完美。

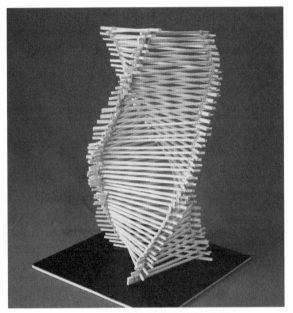

图 6-8　线的垒积结构 陈嘉俊

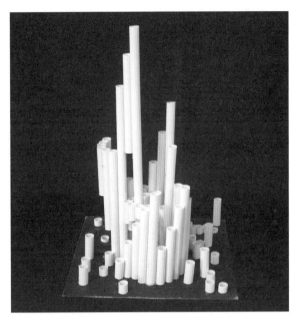

图 6-9　线的垒积结构 刘开洋

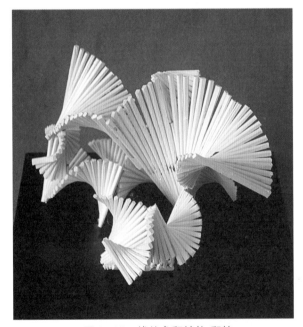

图 6-10　线的垒积结构 邱铭

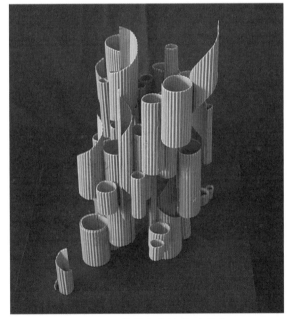

图 6-11　线的垒积结构 袁月华

6.3.2　桁架结构

　　桁架结构多用在建筑结构、展示结构中，它是一种由杆件彼此在两端用铰链连接而成的结构形式。桁架结构的优点是杆件能有较轻的自身结构重量，节约材料成本，同时还具有较高的承受力和支撑力。图 6-12 为桁架结构的简略图，自上而下分别为三角形桁架、梯形桁架、多

边形桁架、平行桁架、空腹桁架。一般三角形的桁架多用于瓦屋面的屋架中；梯形桁架用于屋架中，更容易满足某些工业厂房的工艺要求，还多用于桥梁和栈桥中；多边形桁架也称折线桁架，是工程中常用的一种桁架形式；空腹桁架和多边形桁架相似，优点是节点相交的杆件较少，施工制造方便。图 6-13 就是在展会中用于屋顶或是展台、展架的桁架结构。

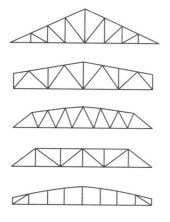

图 6-12　桁架结构简略图

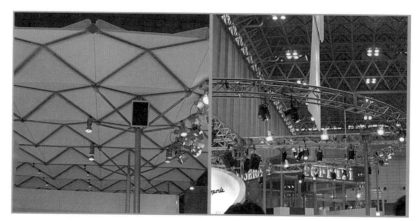

图 6-13　展会中的桁架结构

　　在立体构成的创作中，同样可以借鉴桁架结构来创作出立体形态的实物，它的特点是结构稳定、整体效果强，但由于这种结构的限制可能不会创造出太丰富的形态变化。一般使用木质框架来制作，例如常见的木块、木条、牙签等，也可以使用金属框架或是其他能够起支撑作用的材质做框架，如铁丝、棉签、塑料棒等。图 6-14 是使用牙签作为材料，相互之间使用雕塑泥进行连接的。图 6-15 是使用棉签粘贴而成。图 6-16 是使用金属框架来完成的。这类作品在造型规律上主要是借鉴桁架结构组合为框架，并以此为单位制作成立体的空间构造。

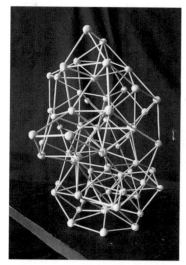

图 6-14　桁架结构的作品 1

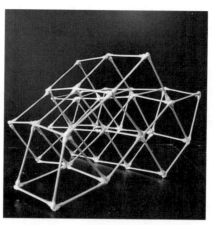

图 6-15　桁架结构的作品 2

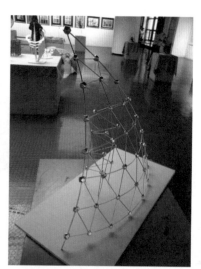

图 6-16　桁架结构的作品 3

6.3.3　线织面组合

　　线织面形式的构成主要体现在线的穿拉、伸插、悬垂等形式上。可以只是用软性线材通过编织、缠绕、打结等方法处理成具有很强装饰性的立体形态，图 6-17 使用的是麻绳材料，分别用打结、编织和缠绕完成的作品。另一种线织面的制作方法是利用软性线材作为带有方向性的直线，沿着以硬性线材连接成的主体框架逐渐移动，而在框架空间内外产生的线状层立体。它利用线的穿插排列和层层递进会出现一种聚焦式的或是发射状的线构成，并且软性线材是附属在硬性线材的结构之上，会形成由于线的包围而产生的闭合空间的感觉。每个附属在不同结构上的线群由于方向、疏密或是颜色的不同呈现出不同层次的节奏变化和韵律感，如图 6-18 所示。

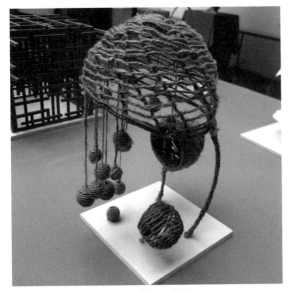

图 6-17　线织面作品 1

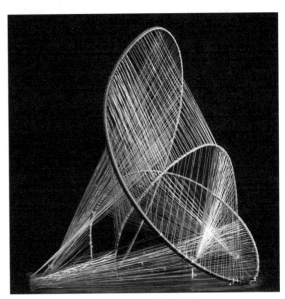

图 6-18　线织面作品 2

　　线织面在材料的使用上非常丰富，可以使用木条、较粗的铁、铝丝、塑料管材等作为硬性的框架，还可选择棉线、毛线、丝线、细麻绳等作为编织连接使用。其造型的特点是：软性线材是依照主体硬性骨架的构造变化而变化，在线织面立体空间中形成多种直面、曲面的相互交叉与层层组合，呈现出变化多样的线织面构成形式。

6.3.4　用一根线材表达

　　一根线的形式略微显得单一点，它是只选用一种材料进行连续变化而得到的形式构成。通过这一种线材的缠绕、折叠等制作手法，根据构思使用渐变式、螺旋式或自由的空间穿插进行形式组合。在最后呈现的立体构成形态上也会有很多不同的变化，例如垂直水平相交叉的形态、曲线弧线的形态、回旋转体的形态、自由缠绕的形态等。图 6-19 是笔者创作的一件作品，作品名叫作《深呼吸》，就是使用一根曲线自由缠绕回旋完成的，旨在表达一种思想和内心的纠结与挣扎感。

　　在一根线形态的制作上要选择能够自身有一定强度或是韧度的线材，过细或过于柔软的材料都很难控制好最终的造型形态。使用有一定强度的金属丝是一个可用的想法，金属丝比较容

易弯曲折叠。而实际上想要控制好最终的形态，材料只是一个方面，还需要一定的动手能力和对空间感较强的把握才行。图 6-20 是一个学生的作品，使用了建材中的塑料管材，这种材料利用弯头很容易相互连接，而且最终的空间形式完成得比较理想。图 6-21 至图 6-24 都是使用一根线材进行创作的不同表达形式的作品，这些都是构成与实战结合的优秀范例。

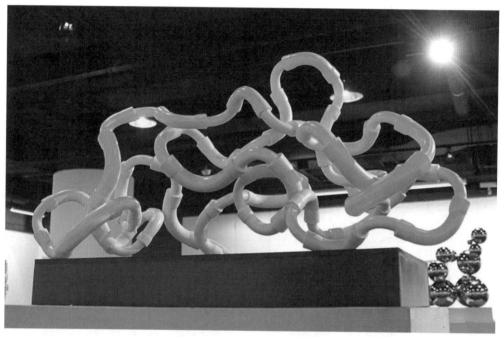

图 6-19　《深呼吸》 胡璟辉

图 6-20　一根线的构成作品 单思琪

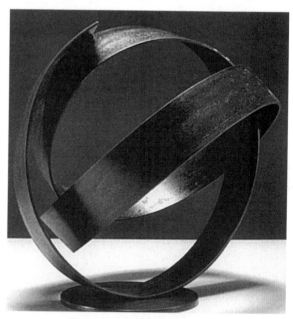

图 6-21　线形态的艺术作品 1

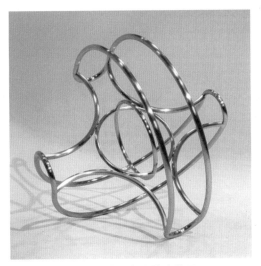

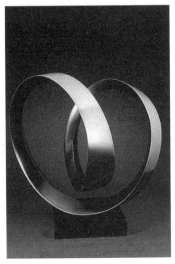

图 6-22 线形态的艺术作品 2　　　图 6-23 线形态的艺术作品 3　　图 6-24 线形态的艺术作品 4

6.4 课题演示

实例演示 1：制作线织面形式的立体构成

> 01 底托的制作：首先选择一个具有足够支撑力的底托用于固定硬性线材。因为硬性线材制作的造型，其自身的重心往往不够稳定，因此使用具有支撑力的材质作为底托就显得尤为重要。图 6-25 使用的是木板作为底托，当然使用其他具有一定硬度和厚度的板材也都可以。

图 6-25 木板底托

❯02 底托的固定与变化：底托完成后，在上面标记好框架的固定位置，用于将硬性框架和底托固定，同时还可以在底托上钻孔、钉钉子或使用图钉等制作出更多的结合点，让软性线材在框架之外还有更多的连接点，而使线织面的走势和造型变得更丰富。图 6-26 是几种在底托上固定与增加结合点的方式。

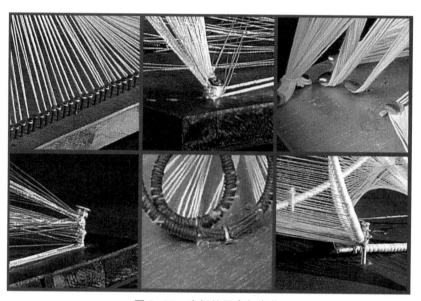

图 6-26　底托的固定与变化

❯03 框架的制作：线织面需要织在一个硬性框架上，一般使用硬性线材。如图 6-27 所示，木条、塑料管、粗的铁丝或铅丝、一次性筷子等都是不错的选择。这些线材相互固定完成一定的造型后，要具有足够强度并且必须制作得相当坚固，这样才能够承受住附属在其结构之上的软线的巨大拉伸力，而不至于随着软线交织的数量与密度的增加造成框架的变形。

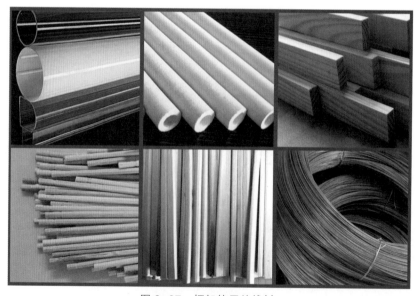

图 6-27　框架使用的线材

>**04** 框架的造型：框架要根据自己的构思来制作，若使用的是木条等不易弯曲的硬性线材，就设计制作为直线框架；若使用的是粗铁丝等容易弯曲的线材，就可以制作成曲线框架。图 6-28 为直线框架与曲线框架完成后不同的形式效果。无论直线还是曲线，框架的制作都要始终围绕构成形态的形式美感来进行，要注意框架在立体空间中的方向、位置、疏密等构成关系。同时框架也不易制作得过于复杂或密度过大，以免给以后的软性线材的编织造成困难。

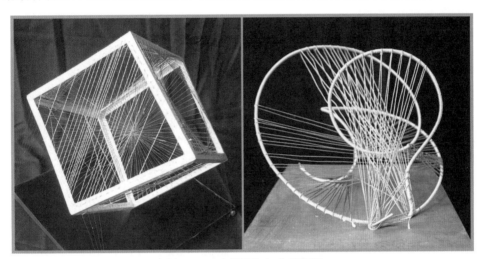

图 6-28　直线框架与曲线框架

>**05** 硬性线材的加工：由于有些硬性线材的表面质感光滑，或者在制作框架的时候根据造型需要出现很大的弯曲度与倾斜度，在用软性线材相互连接的时候就很容易发生错位，所以在硬性线材的框架和软性线材的结合固定上，可先在硬性线材上打成线结或是使用细线、细铁丝全部缠绕起来，如图 6-29 所示；也可以在框架上打成小孔，方便软线穿透固定；或者将其刻、割上小的切口或拉槽；当然也可以使用更方便的双面胶进行缠绕，但会影响到表面的肌理质感。

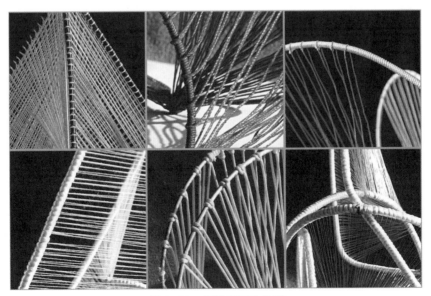

图 6-29　框架表面的处理

> 06 软性线材的编织：硬性框架处理完成后，再与刚才制作的底托相互固定好，就可以进行软性线材的编织了。需要有规律地制作成织面，要根据设计构思来进行。在编织拉线的过程中一般由内至外来完成，并且要同时考虑织面的方向、疏密与角度，形成一种错落有致的形式感。

图 6-30 至图 6-33 都是线织面的构成作品，在这两个作品实例中都是使用了木板作为底托，同时为了得到比较好的衬托效果，将木板上粘贴了一层黑卡纸。框架使用了比较粗的铅丝，在铅丝上缠绕了细线后再进行织面的处理，在作品局部的图片中可以很清晰地看到这种处理方法。

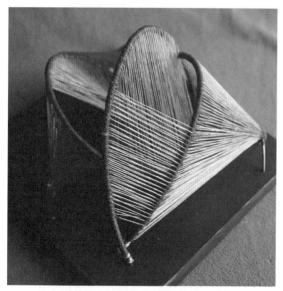

图 6-30　线织面构成作品 刘祎萌

图 6-31　作品的局部

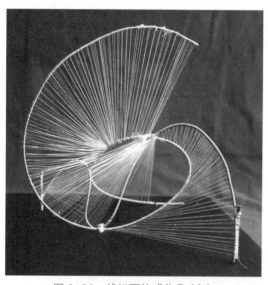

图 6-32　线织面构成作品 刘迪

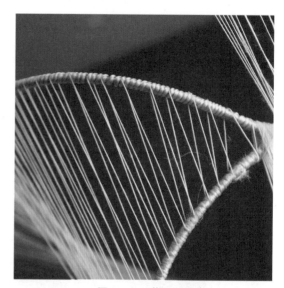

图 6-33　作品的局部

实例演示 2：制作 L 形线材的立体构成

> **01** 材料的选择：L 形有各种不同的材料可以使用。该实例中选择的是类似积木的材料，如图 6-34 所示。这种木质的材料硬度很强，非常适合组合、搭建出具有一定力量感的形态空间。其中使用了 16 个同样的 L 形木质线材作为基本形态，然后将它们进行组合，最后完成一件立体构成的作品。

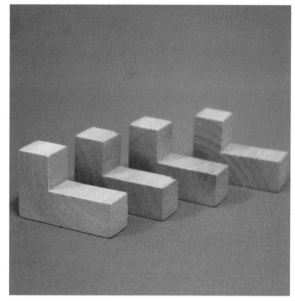

图 6-34　L 形的木质材料

> **02** 加工手段：由于使用的都是同样形态的材料，在加工和制作中主要考虑的就是连接问题。木材的连接主要使用胶水进行黏合，如图 6-35 所示。这里的 UHU 万能胶水、强力胶、白乳胶都可以较好地将木材进行黏合，但要注意这类胶水都是慢性胶，需要固定一定的时间才会特别牢固。当然，为了粘贴起来更为快速，也可以使用热胶枪进行连接，图 6-36 为热胶枪与胶棒。但这种胶只能作为暂时的连接，不易长时间保持，并且胶质比较厚，连接会出现一定的缝隙。

图 6-35　不同的胶水

图 6-36　热胶枪与胶棒

❯ 03 开始制作：选择两个 L 形材料，将两端使用胶水进行黏合即可，如图 6-37 所示。在连接前要考虑两个 L 形材料的方向与位置，对接中也要尽量粘贴整齐，为后面的制作打下良好的基础。以此类推，图 6-38 是连接 4 个 L 形材料后得到的造型。

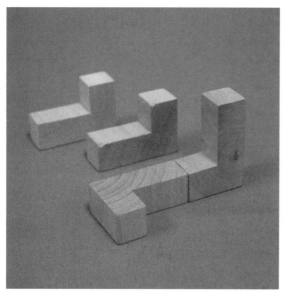

图 6-37　两个 L 形材料的连接

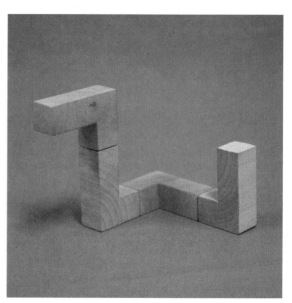

图 6-38　4 个 L 形材料的连接

❯ 04 制作过程：在制作过程中，随着 L 形材料的继续增加，就更要注意每个 L 形材料添加的位置、方向，图 6-39 至图 6-41 是增加到 7 个后得到的效果，这时候由于形状的组合变化，我们要注意每个不同角度在空间组合上的形式美感。图 6-42 和图 6-43 是增加到 10 个之后得到的组合形式。以此方式继续添加，图 6-44 至图 6-47 是又增加之后的组合效果。

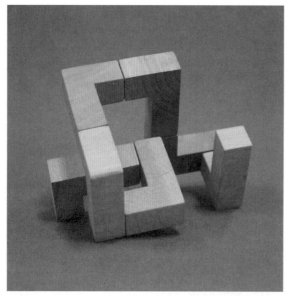

图 6-39　7 个 L 形材料组合的效果 1

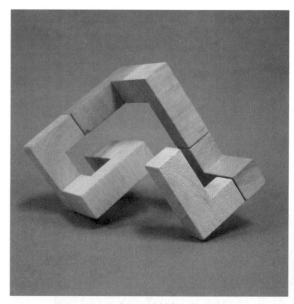

图 6-40　7 个 L 形材料组合的效果 2

图 6-41　7 个 L 形材料组合的效果 3

图 6-42　10 个 L 形材料的组合形式 1

图 6-43　10 个 L 形材料的组合形式 2

图 6-44　更多的 L 形材料组合效果 1

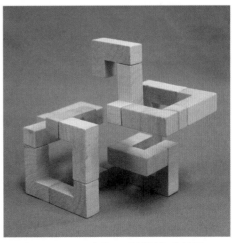

图 6-45　更多的 L 形材料组合效果 2

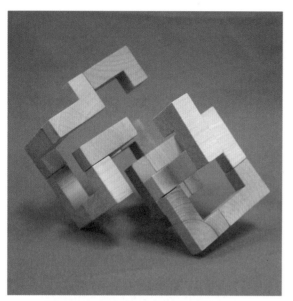

图 6-46　更多的 L 形材料组合效果 3

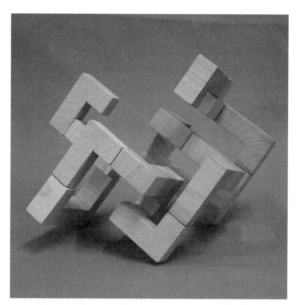

图 6-47　更多的 L 形材料组合效果 4

> **05** 最终完成：实例中 L 形的线材使用了 16 个，并且最后回到了起点，形成一个完整的闭合的线材空间组合。图 6-48 至图 6-51 是完成之后从不同角度观看的效果。

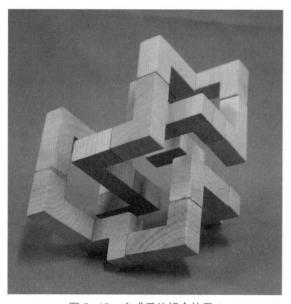

图 6-48　完成后的组合效果 1

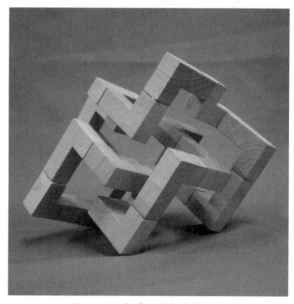

图 6-49　完成后的组合效果 2

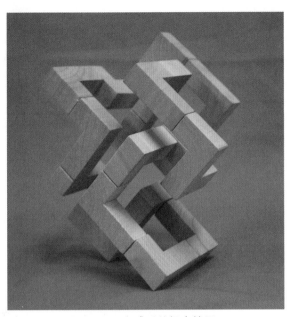

图 6-50 完成后的组合效果 3

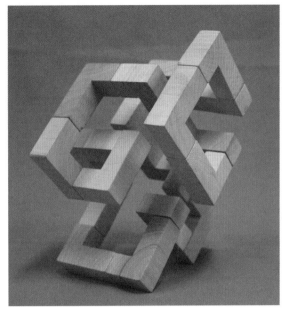

图 6-51 完成后的组合效果 4

 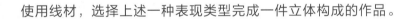

6.5 课后作业

使用线材，选择上述一种表现类型完成一件立体构成的作品。

第7章 面形式的立体构成

本章概述：

本章讲解使用"面"这种材料进行立体构成的诸多原理与方法，包括面形式构成的基本概念与基本类型、构成表现的几种主要方法。

教学目标：

通过对面的构成概念和表现方法的学习与了解，使学生在使用面材时能够较好地利用面材的特点进行不同的组合与构成表现。

本章重点：

本章重点在于掌握不同面材的种类和特性，并且能较好地利用面材的不同特征来进行构成创作。

ALL　　WEB DESIGN　　LOGO DESIGN　　ILLUSTRATION　　PHOTOGRAPHY　　VIDEO

7.1 基本概念

面的立体构成是指面材结构在立体空间中按照形式美规律和构成原理而组合出的各种形式变化。它是由具有长度和宽度的二维空间的材料所构成的立体形态，也就是说，使用的材料无论是轻便的纸张，还是坚硬的钢铁，都必须具有很薄的特性才叫作面材。面材面积的大小、分布、空间走势在立体造型的创作中起着举足轻重的作用，左右着立体形态最终的视觉效果乃至心理感受。在面材的形状上，和在立体构成中所理解的形相似，即直线面、几何曲线面、自由曲线面和偶然形。直线的面材充满力量，给人稳重、扎实、平静等感觉，如图7-1所示；几何曲线的面材在具有规律性的同时给人柔美、圆润、舒畅等感觉，如图7-2所示；自由曲线的面材又更加活泼和具有跳跃性；偶然形的面材会更难以捉摸和把握，如图7-3所示。

图 7-1　面材形式的作品 1

图 7-2　面材形式的作品 2

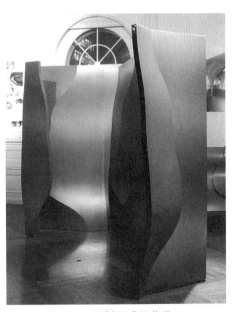

图 7-3　面材形式的作品 3

　　面材在立体空间中的造型变化有直面和曲面两种，它们所产生的心理效果并不相同，直面给人以秩序、明确、理性的感觉，而曲面更富有柔和与流动感。面材所表现的形态特征就是具有片状的扩延性，无论是直面还是曲面，均对空间有一定的限定、围合的作用，所以在面材自身的形态构成组织中不仅要考虑面与面的构成关系，还要考虑面材围合、限定出来的虚拟的背景空间的关系。

7.2 主要类型

面材的类型特性是具有一定面积的薄片形态。在立体构成中可使用的材料也很丰富，如厚的纸板、KT板、木塑板、木板、有机玻璃板等具有面的特性的材料，只是在加工制作和成本上要加以注意。从材料的名称来分类，包括纸张类、布匹类、金属板材类、木质板材类、塑料板材类及其他材料的板材等。若按面材自身的形态特征来分类，又可以分为直线面材和曲线面材。像钢板等硬性的面材比较适合制作直线平面的形态组合；纸张、布匹等具有较好的柔韧性，容易加工成曲面。如果按照面材的构成组合形式来分类，大体上包括层次排列构成、柱体构成、立牌与壳式构造、接插组合构成等。

7.3 基本表现方法

面材的基本表现方法主要是根据材料特性而进行。偏硬性的面材不易弯曲，但支撑力和承重力都较好，多使用柱体结构、接插组合等表现方法；质地较软的面材除了有一定的支撑力之外，弹性是其主要特点，可在立牌与壳式构造中使用。当然，面材的表现方法多种多样，并不拘泥于单一的某一种，要在创作中灵活使用。

7.3.1 层次排列构成

面材的层次排列是使用若干直面或曲面的面材将其在同一平面上进行各种有秩序的排列。面材自身的造型也要根据整体的构思加以设计，可以使用抽象的几何形态，也可以是有机形态等。层次排列的形态可以是一个形态从大至小循环变化，也可以是一个形态逐渐渐变到另一个形态，或者是多种形态相互渐变。图7-4是一件面的层次排列构成作品，使用一个形状从小至大、由低到高的排列方法。在面的排列方法和动态组织上可以使用直线、曲线、折线、分组、倾斜、渐变、发射、旋转等形式，但无论如何变化，都要注意基本平面的视觉简洁及组合后的变化与统一。图7-5的构成作品使用的是将面材从小至大的循环排列形式，而在其动态组织上是一种旋转围合的形式。

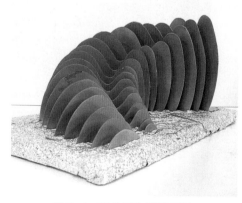

图7-4 面的层次排列 马冲

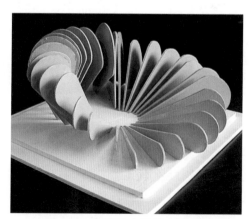

图7-5 面的层次排列 刘宇洋

　　在同一平面上的排列不仅仅包括在横向的平面上，也可以尝试在垂直方向的平面上。
图7-6是工业设计师 Eduardo Baroni 利用一种快速成型技术对胶合板进行切割然后组合成的
一把椅子，这样一把极富层次感的创意摇椅仿佛层峦叠嶂的山峰，名字叫作 MAMULENGO。
从构成角度上分析，就是使用了面材进行层次排列组合而成的，而且是在垂直方面上进行排列
的。图 7-7 是日本著名研究构成学科的设计师朝仓直巳的作品，在该作品中使用了常见的瓦
楞纸板作为面材，组合类型上也是属于垂直方向的一种层次排列，带来了一种完全不同的视觉
感受。

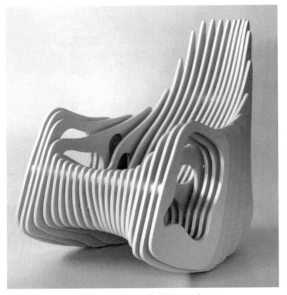

图 7-6　创意摇椅设计

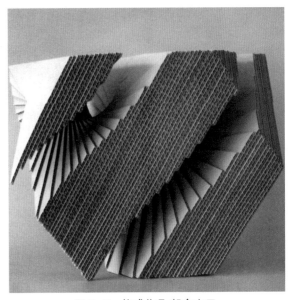

图 7-7　构成作品 朝仓直巳

7.3.2　柱体构成

　　柱体构成是指形体为柱状，高度大于断面尺寸的一种构成形式，是使用面材能表现出的一
种特殊效果的形态构成。柱状的基本断面形状各异，有方形柱体、圆形柱体、三角形柱体、梯
形柱体和多边形柱体等。同时在柱体上通过切、折、挖等方法可添加多种多样的规律性的体面
变化、线条变化及角和棱的变化。图 7-8 是建筑和雕塑作品中对柱体外表的一种变化，将面材
围合成的柱体重新进行断面组合，形成一种具有独特造型特点的外观形式。

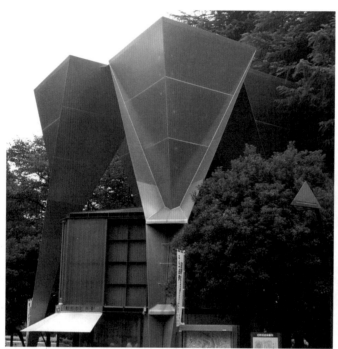

图7-8　柱体外表的形式变化

　　柱体构成要在平面的面材上提前构思好切缝、折线的位置，然后把构思好的形利用切缝折成立体，通过切缝与折叠方向、位置、大小、形状的不同，可以创造出丰富的立体形态。柱体可以使用渐变、旋转、发射、平行等方法在柱面上进行开窗、切折与附加等，在柱边上进行反折、凹凸、剪切等处理，这样都可以形成形态变化丰富的柱体构成，如图7-9和图7-10所示。

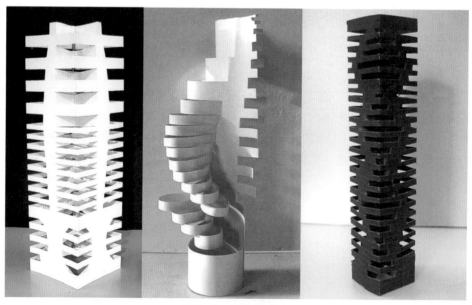

图7-9　柱体构成1

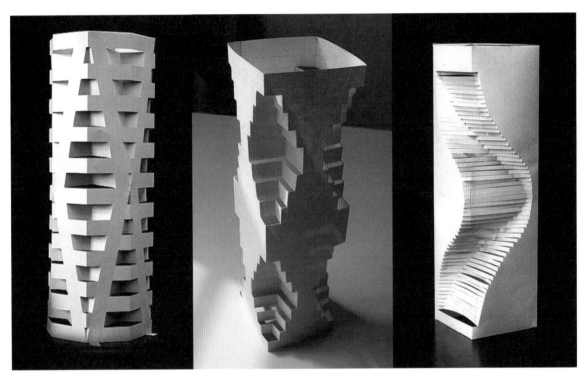

图 7-10　柱体构成 2

在材料的选择上，一般使用比较好折叠加工的纸张，如卡纸、绘图纸、特种纸等。图 7-11
和图 7-12 是选自朝仓直巳先生出版的《纸·基础造型·艺术·设计》一书中的柱体构成，都
是利用纸张进行折叠、切缝、凹凸等处理而得到的多种形态变化。

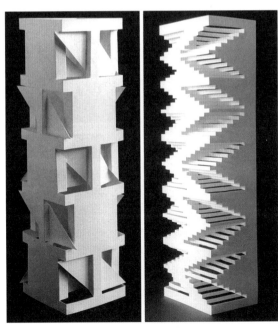

图 7-11　柱体构成 3

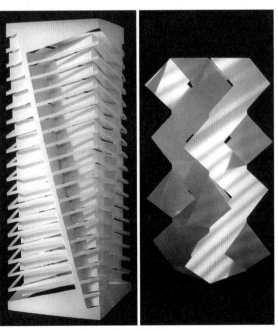

图 7-12　柱体构成 4

7.3.3 立牌与壳式构造

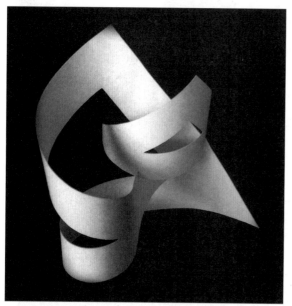

图 7-13 立牌构造的作品 1

立牌构造是将面材的平面进行局部有规律的切缝，但互不分离，然后将面材根据构思进行弯曲或折叠，从而形成能立放于平面上的立牌式三维形态。立牌构成的形式相对来说没有层次排列等形式显得丰富，图 7-13 和图 7-14 是从朝仓直巳先生的著作中选取的几件面材立牌形式的构成作品，虽然作品体量不大，但在组织形式与形态把握上值得我们借鉴和参考。图 7-15 是 2011 年第十五届悉尼海滨雕塑展中的作品，在形式上也是使用面材进行弯曲的一种立牌构造。

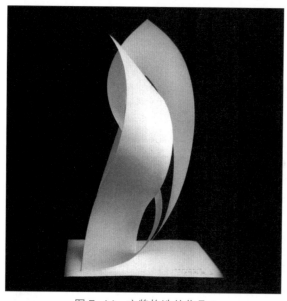

图 7-14 立牌构造的作品 2

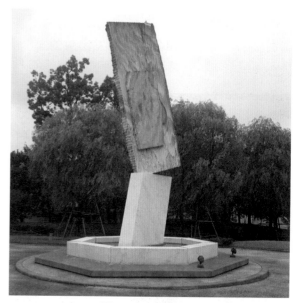

图 7-15 雕塑作品

壳式构造也是将面材进行处理，但主要是通过弯曲折叠的方法将其处理为薄壳的形态，这种壳式构造可以是单独的独立体，也可以是一组壳式面材的多个重复组合形成立体的形态。图 7-16 为悉尼歌剧院，这是典型的壳式建筑，也是 20 世纪最具特色的建筑之一。这座综合性的艺术中心，在现代建筑史上被认为是巨型雕塑式的典型作品。它是由丹麦建筑师约恩·伍重设计，外观为三组巨大的壳片，这些"贝壳"依次排列，与海边的自然风景相得益彰，实际上最初的设计

构思来源于剥开的半个橙子的薄壳形态。立牌构造与壳式构造在我们课题训练中一般使用的材料是绘图纸、卡纸等，或是薄片、薄壳状的面材。图 7-17 是学生完成的一件立体构成作品，在使用的材料和组合构成的方法上也同样是将面材进行类似薄壳状的组合而完成的。

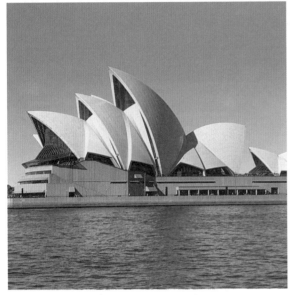

图 7-16　悉尼歌剧院

图 7-17　构成作品 亢盈会等

7.3.4　接插组合构成

面材的接插组合构成是使用面材通过相互接插的形式组合而成的三维立体形态。在城市景观或是公共空间的雕塑中有很多这种形式的作品，图 7-18 为两件立体艺术作品，是使用面材进行接插组合而成的。

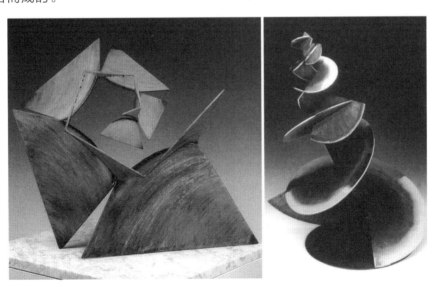

图 7-18　立体艺术作品

在组合构成中，一般是先将面材根据需要裁切好指定的基本形状，这些平面的基本形根据构思可以是完全一样的重复形状，也可以是有规律的大小变化的形状等；然后在这些裁切好的基本形状中间进行切口，或是在边缘处裁切一道缝，这样就可以利用切开的缺口进行相互的接插，并由此上下左右地展开组合；最后形成一个具有面材独有特性的形态构成。图 7-19 是朝仓直巳先生关于面材的接插造型的练习作品，它除了具有面材的特性之外，在多种面材接插组合之后还具有了体块的空间感。

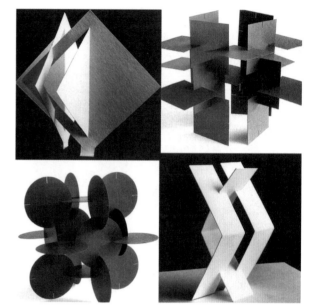

图 7-19　构成作品 朝仓直巳

7.4　课题演示

实例演示 1：制作面材接插形式的立体构成

01 准备制作的材料。选择的面材要通过插口或表面的相互衔接来进行造型的制作，这就需要选择具有一定硬度与自身支撑力的面材，例如厚的卡纸、瓦楞纸、木板或其他板材。这里选择的是非常容易加工的 KT 板材，如图 7-20 所示。

图 7-20　KT 板

立体构成

考试题库

清华大学出版社

一、单项选择题：在每小题的备选答案中选出一个正确答案，并将正确答案的代码填在题干上的括号内。

1. 构成设计源于（　　）的构成主义，它是十月革命胜利前后在俄国一小批先进的知识分子当中产生的前卫艺术运动和设计运动。

A. 19 世纪初欧洲　　　　B. 20 世纪初法国　　　　C. 20 世纪初俄国

2. 设计界著名的仿生形态设计大师，也是著名的产品设计大师是（　　）。

A. 西蒙·罗维　　　　　B. 卢吉·科拉尼　　　　C. 深泽直人

3. 自然形态和人工形态是我们通过视觉、触觉等所能感受到的一种形态，也可以叫作（　　）。

A. 抽象形态　　　　　　B. 现实形态　　　　　C. 概念形态

4. "包豪斯"一词是（　　）创造出来的，是德语的译音。

A. 康定斯基　　　　　　B. 格罗皮乌斯　　　　C. 莫霍利·纳吉

5. 下面（　　）作品是被认为包含着立体主义因素的标示性作品，该艺术家用革命性的创新手法将所有的形象分解为几何块面，构建出一种三维空间的感觉。

A. 　　　　B. 　　　　C.

6. 在 20 世纪 80 年代由（　　）引进了包豪斯的三大构成教学体系，逐步成为我国美术教育体系中必备的基础课。

A. 上海　　　　　　　　B. 香港　　　　　　　C. 深圳

7. 发展于 20 世纪 20 年代前后的"构成主义"又名"结构主义"，（　　）是构成主义的主要创始人。

A. 塔特林　　　　　　　B. 罗德琴柯　　　　　C. 阿尔西品科

8. 立体构成的体块构成形式，我们可以使用（　　）的方法丰富体块的变化。

A. 旋转与倒置　　　　　B. 分割与组合　　　　C. 变化光源

9. 下列作品中哪幅是蒙德里安的作品？（　　）

A. 　　　　B. 　　　　C.

10. 立体构成作品具有符合物理规律的基本特征，这个特征体现了立体构成原理的（　　）。

A. 审美性　　　　　　　　B. 科学性　　　　　　　　C. 材料性

11. 在立体构成的学习和实训中需要培养（　　）思维，这也是艺术与设计的最为根本的动力源泉。

A. 创造性　　　　　　　　B. 具象性　　　　　　　　C. 逻辑性

12. 立体构成是将形态要素按照（　　）的原则在三维空间中进行组合。

A. 大小排序　　　　　　　B. 美学规律　　　　　　　C. 上轻下重

13. 在视觉形式上表现为物理的绝对平衡，这是立体构成中（　　）形式的美学法则。

A. 平衡　　　　　　　　　B. 均等　　　　　　　　　C. 对称

14. 苏州博物馆在外部与内部空间中都采用了对称的形式，它是著名建筑设计师（　　）设计的。

A. 扎哈·哈迪德　　　　　B. 卡拉特拉瓦　　　　　　C. 贝聿铭

15. 立体构成的组合中缺少变化会显得单调而呆板，但变化太多又会觉得杂乱无章，我们要处理好（　　）二者之间的关系，使作品表现出和谐的美感。

A. 材质与重心　　　　　　B. 对比与统一　　　　　　C. 大小与方向

16. 我国国画中的人物遵循"三庭五眼"，按这样的要求画出的人像最为标准，也最为貌美。这里指的是（　　）。

A. 明暗关系　　　　　　　B. 空间关系　　　　　　　C. 比例关系

17. 黄金分割是指将整体一分为二，较大部分与整体部分的比值等于较小部分与较大部分的比值，即（　　）。

A. 2：0.618　　　　　　　B. 1：0.618　　　　　　　C. 1：3.1415

18. 曲线还有（　　）和自由曲线之分，前者主要是指依靠仪器制成的。

A. 几何曲线　　　　　　　B. 手绘曲线　　　　　　　C. 自然曲线

19. 右图中的立体构成作品使用的是（　　）来完成的。

A. 直线面　　　　　　　　B. 几何曲线面　　　　　　C. 自由曲线面

20. 在立体构成中若使用扑克牌作为创作材料来完成作品，这是典型的（　　）组合而成的。
A. 点状材　　　　　　　B. 面状材　　　　　　　C. 线状材

21. 世界上第一把塑料椅子叫（　　），这是全世界第一把使用塑料一次模压成型的 S 形单体悬臂椅。
A. 瓦里西椅　　　　　　B. 潘东椅　　　　　　　C. 埃姆斯椅

22.《艺术与视知觉》的作者（　　）提到过，视觉形象永远不是对于感性材料的机械复制，而是对现实的一种创造性把握。
A. 阿恩海姆　　　　　　B. 康定斯基　　　　　　C. 约翰·伊顿

23. 该作品是使用了线材的（　　）形式完成的。
A. 桁架结构　　　　　　B. 线织面　　　　　　　C. 堆积

24. 线织面形式的立体构成主要使用（　　）线材做框架。
A. 软性　　　　　　　　B. 随机　　　　　　　　C. 硬性

25. 这两件立体构成作品是（　　）的表现形式。
A. 线材切割　　　　　　B. 柱体结构　　　　　　C. 立牌构造

26. 悉尼歌剧院就是典型的（　　），也是 20 世纪最具特色的建筑之一。
A. 罗马式建筑　　　　　B. 哥特式建筑　　　　　C. 壳式建筑

27. 在 Illustrator 中绘制球体结构平面图，使用的基本工具是（　　）。
A. 直线工具　　　　　　B. 钢笔工具　　　　　　C. 多边形工具

28. 这个创意摇椅的设计形式，主要使用了面材的（　　）形式。
A. 层次排列　　　　　　B. 柱体结构　　　　　　C. 壳式结构

29. （　　）是 20 世纪初俄国现代艺术运动中的一位重要的构成主义艺术家，1919 年开始绘制了他特有的抽象画——"普朗"作品。
A. 李西斯基　　　　　　B. 塔特林　　　　　　　C. 罗德琴柯

30. 球体结构的立体构成作品比较合适的材料是（　　）。
A. 玻璃　　　　　　　　B. 木材　　　　　　　　C. 纸张

二、多项选择题：在每小题的备选答案中选出两个或两个以上正确答案，并将正确答案的代码填在题干上的括号内。

1. 传统的"三大构成"主要有（　　　）。
　A. 平面构成　　　　　　　　　　　　B. 立体构成
　C. 色彩构成　　　　　　　　　　　　D. 光构成

2. 德国设计学院包豪斯在杜塞多夫市举办国际进步艺术家联盟大会。世界最重要的两位构成主义大师参加了大会，分别是（　　　）。
　A. 李西斯基　　　　　　　　　　　　B. 毕加索
　C. 特奥·凡·杜斯堡　　　　　　　　D. 阿列克塞·甘

3. 在立体构成中面的形态大体包括（　　　）和偶然形的面。
　A. 直线的面　　　　　　　　　　　　B. 手绘的面
　C. 几何曲线面　　　　　　　　　　　D. 自由曲线面

4. 关于包豪斯学院格罗皮乌斯先生的描述正确的有（　　　）。
　A. 他是包豪斯的首任校长，也是包豪斯的奠基者
　B. 他是著名的建筑师、设计师
　C. 他是德国工业设计的先驱者之一，也是"德国制造联盟"的领袖之一
　D. 德绍时期的包豪斯大楼就是由他亲自设计的

5. 立体构成的美学设计原则主要包括如下几个方面（　　　）。
　A. 对称与均衡　　　　　　　　　　　B. 对比与调和
　C. 比例与尺度　　　　　　　　　　　D. 节奏与韵律。

6. 以下作品中哪些是立体主义代表人物——毕加索的作品？（　　　）

A.

B.

C.

D.

7. 风格派或称为新造型主义运动的代表人物是（　　　）。
　A. 蒙德里安　　　　　　　　　　　　B. 毕加索
　C. 特奥·凡·杜斯堡　　　　　　　　D. 里特维尔德

8. 包豪斯的造型课主要有（　　　），20 世纪的设计艺术教学中的基本教学框架就源于此，而且一直被沿用至今。

A. 观察课 　　　　　　　　　　　B. 表现课

C. 构成课 　　　　　　　　　　　D. 写生课

9. 构成主义运动中主要的代表艺术家有（　　　）。

A. 罗德琴柯 　　　　　　　　　　B. 塔特林

C. 范东格洛 　　　　　　　　　　D. 李西斯基

10. 创造性思维的开发首先来自于（　　　）的训练。

A. 记忆力 　　　　　　　　　　　B. 辨别力

C. 想象力 　　　　　　　　　　　D. 观察力

11. 在立体构成中，我们通过节奏的延伸构成形态要素的周期性反复，比如有（　　　）等。

A. 旋转重复节奏 　　　　　　　　B. 平移重复节奏

C. 黑白重复节奏 　　　　　　　　D. 绝对重复节奏

12. 朝仓直巳先生曾经编写的构成教材对亚洲地区诸多艺术设计院校的设计基础教育影响颇深，这几部构成教材有（　　　）。

A. 平面构成 　　　　　　　　　　B. 色彩构成

C. 立体构成 　　　　　　　　　　D. 光构成

13. 木材常用的连接加工处理办法有（　　　）等。

A. 对头连接 　　　　　　　　　　B. 相嵌连接

C. 槽榫连接 　　　　　　　　　　D. 榫钉连接

14. 立体构成中线形式的构成作品主要使用（　　　）来实现。

A. 硬性线材 　　　　　　　　　　B. 随机线材

C. 软性线材 　　　　　　　　　　D. 几何线材

15. 下图中哪些是柏拉图球体结构？（　　　）

16. 线形态立体构成的基本表现方法主要有（　　）。
A. 垒积结构
B. 桁架结构
C. 线织面
D. 一根线材

17. 立体构成在面材的形状上与平面构成的形相似，主要有（　　）和偶然形。
A. 直线面
B. 几何曲线面
C. 自由曲线面
D. 球面

18. 按照面材的构成组合形式来分类，大体上包括（　　）等。
A. 层次排列
B. 柱体构成
C. 立牌与壳式构造
D. 接插组合

19. 在立体构成中柱状结构的基本断面可以表现为不同的形状，比如有（　　）等。
A. 方形柱体
B. 圆形柱体
C. 三角形柱体
D. 梯形柱体

20. 立体构成的多面体球体按结构表面几何形的基本特性可分为（　　）。
A. 柏拉图球体
B. 亚里士多德球体
C. 阿基米德球体
D. 高斯球体

21. 块形式的立体构成作品使用（　　）材料更能突出其特点。
A. 雕塑泥
B. 铁丝
C. 大理石
D. 纸黏土

22. 具象形态的艺术创作特征有（　　）。
A. 依照客观物象的本来面貌构造的写实
B. 接近自然或人的生活经验的形态
C. 与实际形态相近
D. 反映物象的细节真实的直观象形

23. 下列符合阿基米德球体特征的是（　　）。

A.
B.
C.
D.

24. 材料的不同变化会影响到造型的（　　）等方面。

A. 空间结构 　　　　　　　　　　B. 外观质感

C. 力学美感 　　　　　　　　　　D. 创意表达

25. 立体构成制作中我们常用的黏合材料有（　　）等。

A. 双面胶 　　　　　　　　　　　B. 白乳胶

C.502 快速胶 　　　　　　　　　D. 各类强力胶

26. 康定斯基与（　　）一起，被认为是抽象艺术的先驱。

A. 布拉克 　　　　　　　　　　　B. 蒙德里安

C. 马列维奇 　　　　　　　　　　D. 塞尚

27. 抽象的直线能够引发我们（　　）联想。

A. 力量 　　　　　　　　　　　　B. 柔美

C. 坚强 　　　　　　　　　　　　D. 速度

28. 右图中显示的桁架结构分别是（　　）。

A. 三角形桁架 　　　　　　　　　B. 梯形桁架

C. 多边形桁架 　　　　　　　　　D. 空腹桁架

29. 用一根线的形式完成立体构成的作品，不能脱离构成原理中的（　　）法则。

A. 对称与均衡 　　　　　　　　　B. 对比与调和

C. 比例与尺度 　　　　　　　　　D. 节奏与韵律

30. 立体构成作品的美感主要体现在（　　）等方面。

A. 体量感 　　　　　　　　　　　B. 律动感

C. 空间感 　　　　　　　　　　　D. 肌理感

三、填空题

1. "形"指形状，是事物的＿＿＿＿＿＿＿＿＿＿围合而成的表面形式。"态"是事物内在呈现出的＿＿＿＿＿＿＿＿和与存在空间的某种关系。

2. "构成"是研究形与＿＿＿＿＿＿＿＿、形与＿＿＿＿＿＿＿＿＿等之间的组合关系，将相同或不同的形态加以提炼、整合并组合成一个新的视觉形象。

3. 立体主义是 20 世纪艺术中抽象的和非具象的绘画流派的直接源泉，主要领军人物有＿＿＿＿＿＿＿＿、＿＿＿＿＿＿＿＿和＿＿＿＿＿＿＿＿。

4. 1919 年 4 月，在德国魏玛市成立了一所名为"＿＿＿＿＿＿＿＿"的学院，其英文名为＿＿＿＿＿＿＿＿。该学院对当代设计和设计基础教育影响深远。

5. 该作品是包豪斯时期_____的代表作。

6. 立体构成除了主要研究_____、_____、_____、_____等构成形态要素外，还涉及各种有机形态及不同材料的应用。

7. 毕加索的油画《_____》被认为是具有划时代变革意义的作品，也被认为是毕加索走向立体主义的第一步，它标志着立体主义的诞生。

8. 1922年阿列克塞·甘的小册子_____系统地阐述了_____思想体系。

9. 立体构成作品的轮廓具有_____。它没有一个固定不变的_____，这实际上是实体物和空间的分割交接线。

10. _____（人名）确信：任何事物中都能归纳出共同的特征；任何形体都可以简化为水平和垂直的"单位"。

11. _____从视觉上讲，它是均齐之美；从心理感觉上讲，它是协调之美。

12. 在立体构成中作品呈现出的节奏和韵律是通过各种形态要素的_____、_____、_____、_____、_____等关系体现的。

13. 在几何学中，_____是_____轨迹。它有长度和宽度，是一个在高度和宽度上不断拓展的平面。

14. 我们一般会用_____来形容女性，其具有柔美、圆润等性格。而通常形容男性则用_____，具有简单、直接、力量等性格。

15. _____从广义上讲是一种和谐美感的规律，确切地讲它是形象在节奏的节制、推动、强化下所呈现的情调和趋势。

16. 立体构成在重点研究形态构成、造型特点、形式美规律等的同时，_____也是重要的一个方面，我们不能脱离或忽视立体构成中对于_____的感受与应用。

17. _____（国家）著名工业设计师_____，他设计了世界上第一把塑料椅子。其简洁而优美的造型适合于多种场合与空间，带给我们在产品设计领域的全新变革。

18. 立体构成制作中使用的麻绳、编织绳、橡皮筋、毛线、软管等都可以统称为_____。

19. 悉尼歌剧院是由丹麦建筑师_____设计的。这座综合性的艺术中心，在现代建筑史上被认为是巨型雕塑式的典型作品。

20. 绘制球体结构的平面图，可以利用 Illustrator 来辅助完成，它不同于位图软件，称之为_____。

四、判断题

1. 形态包括事物外表呈现的形状、外观和表现形式，以及其内在构成的形式、内容或精神层面等，在不同的领域和层面都可能有不同的理解。（　　）

2. 立体构成是遵循具象的思维方式，使用具象的视觉语言来表达形态、材料等在三维空间中的美学特征。（　　）

3. 1908 年夏，康定斯基来到埃斯塔克山创作了一系列的风景画。这些风景画中的形被大大地简化，这些画被冠以立体主义之名。（　　）

4. 立体构成的创作和材料的加工分属不同的领域。立体构成作品的视觉效果、肌理质地、形式美感与材料关系不大。（　　）

5. 构成主义最早的建筑之一是塔特林，这是在 1917 年至 1920 年间设计的第三国际塔，于法国巴黎建造完成。（　　）

6. 这件女人头像的作品是阿尔西品科的实验性雕塑作品，证明了他雕塑中的形态使用了立体主义的构思方式。（　　）

7. 面材在立体空间中的造型变化为直面或者是曲面，它们所产生的心理效果是不相同的。（　　）

8. 立体构成也称为空间构成，是用一定的材料，以视觉为基础，力学为依据，将造型要素按照一定的构成原则，组合成形体的构成方法。（　　）

9. 朝仓直巳先生曾说过，"构成"训练在无意识地组织与创造中，通过偶然灵感而获得设计造型能力。（　　）

10. 在形态组合的立体构成训练中，需要充分发挥我们在三维空间中的想象力与创造力。（　　）

11. 比例和尺度的掌握，能更好地控制形态的表现效果，比例与尺度合适的形态构成在视觉上更具形式美感。（　　）

12. 线不具有感情特征，直线、曲线或折线在我们看来都是一样的。（　　）

13. 不同形态的面虽然能产生不同的心理效果，但它普遍的主要特征就是轻盈和柔美。（　　）

14. 材料作为艺术设计的载体和具体的表现形式，在艺术设计中的作用举足轻重，可以说任何艺术设计作品都离不开材料的使用。（　　）

15. 包豪斯学院对世界现代设计的发展产生了深远的影响，也是世界上第一所完全为发展现代设计教育而建立的学院，可以说它的成立标志着现代设计的诞生。（　　）

16. 立体构成使用的木条、吸管、麻绳、牙签、棉棒、塑料管、有机玻璃管等都是硬性线材。

 ()

17. 在垒积结构的立体构成制作中，只能垂直方向进行堆积组合。 ()

18. 蒙德里安是几何抽象画派的先驱，以几何图形为绘画的基本元素，称为"新造型主义"。

 ()

19. 使用面材进行层次排列组合时，只能从大到小进行直线排列。 ()

20. 纸张材料比较轻盈，只能表现面材形式的立体构成。 ()

五、名词解释题

1. 构成主义

2. 形态

3. 立体主义

4. 线

5. 概念形态

6. 构成

7. 立体构成

8. 具象形态

9. 桁架结构

10. 对比与调和

11. 节奏与韵律

12. 抽象形态

13. 垒积结构

14. 对称与均衡

15. 面立体构成

16. 柱体构成

17. 柏拉图球体

18. 阿基米德球体

19. 新造型主义

20. 多面体构成

六、简答题

1. 形态的分类主要有哪些?

2. 在人为形态中有一种类别叫作"仿生形态"。请举例简述其特点。

3. 包豪斯的发展历史中经历了几个代表性的时期,分别是哪几个时期? 具体是什么时间?

4. 简述构成在设计领域的含义和主要研究的三个方向。

5. 简述学习立体构成的意义。

6. 简述立体构成的美感要素。

7. 简述立体构成所遵循的主要美学法则及作用。

8. 简述材料的分类。

9. 线材的表现方法有哪些?

10. 简述面材层次排列的组合方法与特点。

七、论述题

1. 以现实生活中的抽象立体作品为例,用立体构成原理阐述其特点。

2. 以朝仓直巳的纸张作品为例，论述纸张材料在立体构成中能呈现的形式与特点。

3. 根据个人的经验，谈一谈你对平面构成中传统手绘与电脑制作两种方法的感受。

4. 人们对不同的立体形态都会产生不同的心理感受，尝试从生活中寻找相关实例，论述立体构成原理的运用及其规律。

5. 试论述立体构成所学到的知识如何应用到实际设计中。

八、操作题

1. 使用纸张材料进行不同形式的组合，创建至少六种以上的组合形式或形态。

2. 利用线材进行立体组合创作，要求为抽象的表现形式，主题为"力量"。

3. 选择生活中常见的一种材料，进行材料的创新性组合，要求为抽象形式，不少于六组。

4. 为某现代科技园区的公共空间创作一件立体作品，要求抽象化、概念化，且具有时代感。

5. 尝试使用 3D 软件制作立体构成作品，如面材的组合、球体结构的组合、线形态构成等。

> 02 根据设计构思将 KT 板进行切割，由于 KT 板切割直线要比曲线更容易且效果更好，这里使用美工刀将其切割成若干小面积的面。每个小面的尺寸要根据自己计划成品的体量来分割，每个小面的宽度和高度是等比例的，即为正方形的面，如图 7-21 所示。当然，根据自己的构思可以切割为其他形状，如圆形、椭圆形、三角形或其他多边形与曲面形状等。

图 7-21　切割为小块的面

> 03 相互连接每个小面可以使用粘贴或做切口接插的方式。图 7-22 是将每个小块的面都切割了小的插口。插口的深度要适度，一般不超过自身宽度的三分之一比较合适。当然要根据小块面的形状来具体情况具体分析，太浅的话相互接插不够紧密，体量大了以后可能会使支撑力不够；若切口太深，又容易破坏小块面材的整体，受到一定外力的时候容易变形或损坏。

图 7-22　小块面上制作切口

> 04 每个小块面的四周其实不一定都做切口，要根据制作过程中形态与造型的设计来制作。切口也不一定在每个边的正中，可以尝试着在不同位置做切口，可能会得到更多的变化。同时，每个小块的面在尺寸上也可以有不同的变化，避免尺寸全部相同而制作得过于呆板。这里一共制作了两种不同大小与切口的小块面，如图 7-23 所示，将其整理好准备在立体空间中进行接插。

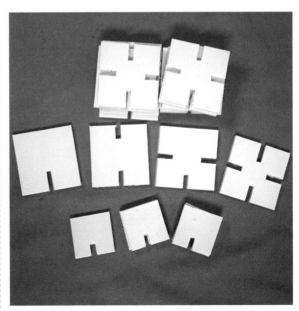

图 7-23　加工后的小块面

❯ **05** 将小块面的切口与切口相对进行接插，在接插的过程中要围绕先前的构思方案，并且要从多个角度观察组合后的形态在立体空间中是否符合形式美的构成规律，力求在每个角度都能表现出比较好的形式感，如图7-24所示。

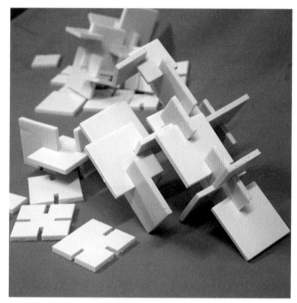

图 7-24 进行接插的制作

❯ **06** 全部接插后，要再检查一下每个切口之间是否已经插牢固，然后可以旋转着观察各个角度是否基本符合形式构成美，若发现有不舒服的形式还可以拔下来进行二次调整。最后，为了进一步增加其牢固性，还可以使用强力胶或白乳胶在关键的点位或需要较强支撑力的结构点上进行再次加固。图7-25为完成的作品。

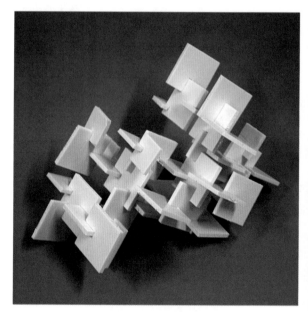

图 7-25 完成后的作品

❯ **07** 作品完成后，可以转换角度或是旋转作品的位置，会发现有很多新的形式构成。如图7-26至图7-29所示，同一件作品因转换视角或颠倒位置后，可以得到很多不同感觉的造型。

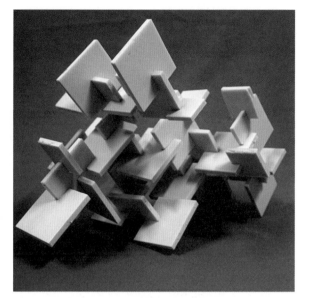

图 7-26　作品的不同角度 1

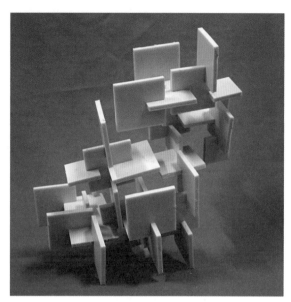

图 7-27　作品的不同角度 2

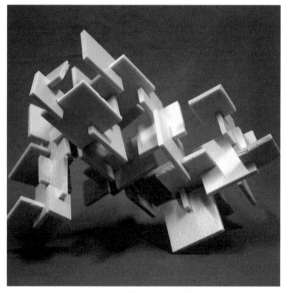

图 7-28　作品的不同角度 3

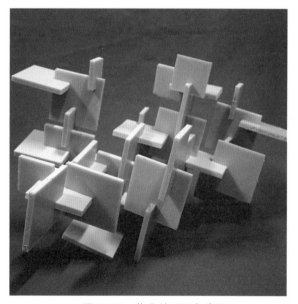

图 7-29　作品的不同角度 4

💡 实例演示 2：制作其他面材接插形式的立体构成

　　图 7-30 使用的是木塑板这种面材，在组合中没有制作切口，而是将每个小块的面材进行粘贴完成的，同时用了黑色与白色相间的小块面，得到了更好的视觉效果。与图 7-30 中不同，图 7-31 使用了上面实例中制作切口接插的方法。在材料上使用的是比较厚的卡纸，而且在每个小面的形状上也没有使用正方形，而是使用了圆形进行组合。

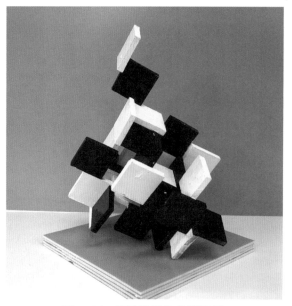

图 7-30 面的接插构成 张亚雷

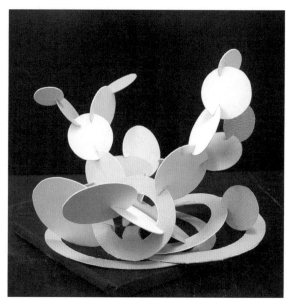

图 7-31 面的接插构成 李家懿

7.5 课后作业

使用面材，选择上述一种表现类型，完成一件立体构成的作品。

第8章 块形式的立体构成

本章概述：

　　本章讲解运用具有一定体量感的"块"的立体形态进行构成的诸多原理与方法，包括块的基本概念与基本类型、构成表现方法等。

教学目标：

　　通过对体块的构成概念和表现方法的学习与了解，使学生在使用体块时能够较好地利用其特点进行不同的组合与构成表现。

本章重点：

　　本章重点在于掌握体块分割与组合的表现与构成方法，了解并会制作多面体体块，即球体结构的构成特点，能较好地利用不同的体块形态来进行构成创作。

ALL　　WEB DESIGN　　LOGO DESIGN　　ILLUSTRATION　　PHOTOGRAPHY　　VIDEO

8.1 基本概念

　　说到"块"的形态必然会和具有重量感、体量感、稳定感的事物结合起来，因此块的立体构成的概念就是使用各种加工制作技术组合成一个具有体量感的实际形体，或使用具有相当体量的块材经分割与组合的手段，构成能占据一定空间重量感和稳定感的实体造型。体块在立体形态组合与造型上主要是体块材料与形态的单体和集合的形式。如图 8-1 所示，这件城市雕塑作品造型呈现出一个巨大的弧形体块，具有相当强的视觉冲击力和体量感。图 8-2 的雕塑作品与其有着类似的特点，虽然材质、色彩、造型形态等都不同，但也同样具有很强的重量感。图 8-3 是一件装置艺术品，使用了灯光等多种变化手段，其中每个组合的形体特征是几何形体的体块，这是本章后面所讲述的多面体，即球体结构。

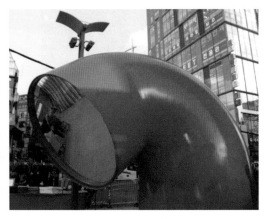

图 8-1　城市雕塑

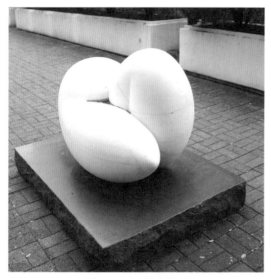

图 8-2　雕塑作品

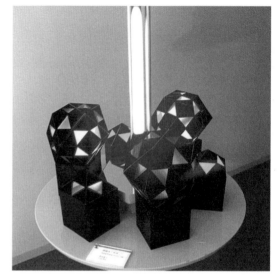

图 8-3　装置艺术品

8.2　主要类型

　　体块本身就具有长、宽、高的三维空间特性。从其外在形态与表面轮廓等特征上看，主要包括几何形态体块、自由面形态体块等。

8.2.1　几何形态体块

　　几何形态体块是指体块在空间组合上由平面和直线边界衔接或者是几何曲面连接而成的封闭实体。如立方体、三角体及其他几何平面所构成的多面立体，就是使用平面直线的面相互衔接组合，具有醒目、庄重、沉着的感觉，例如卢浮宫前面的玻璃金字塔造型就是三角椎体的形态。对这种形态的构成我们也称为"球体结构"，这是多年延续下来比较传统的一种形态构成类型，由于这种结构在制作和表现上较为特殊与独立，将在本章后面的小节中单独进行讲述。另外一种是几何曲面的体块，如圆球、圆环、圆柱等形态。如图 8-4 所示，这件雕塑作品具有很强的秩序感，其特征就是使用了几何曲面的体块进行组合的。

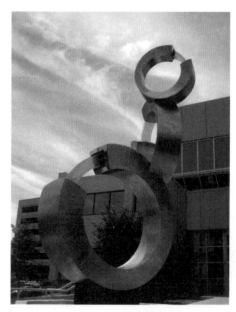

图 8-4　雕塑作品

8.2.2　自由形态的体块

　　自由形态的体块是指由自由曲面或直面构成的块状立体造型，包括自由的有机形态、自由组合的直线形态相互连接或回转所形成。在很多概念产品的造型设计，或是花瓶等器皿中很常见，其中有很多具有对称、类似对称、视觉平衡等特点，给人以规律中散发自由活泼的感觉。图 8-5是清华大学美术学院学生的习作作品，是以雕塑泥为材料进行的与产品相关的造型设计，大部分都是自由的有机形态或曲线面的表现形式。图 8-6 的立体构成作业是学生使用洗衣皂进行切割得到的接近对称形式的立体造型。图 8-7 是台北市立美术馆内的雕塑作品，也是自由形态体块的表现形式。

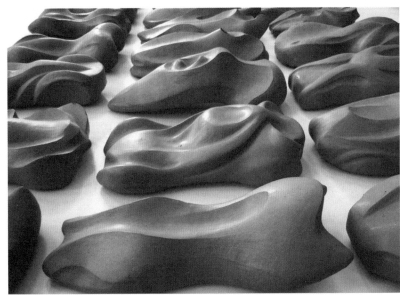
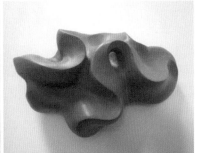
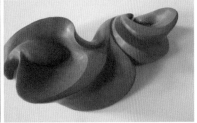

图 8-5　学生作品

图 8-6　体块构成作业

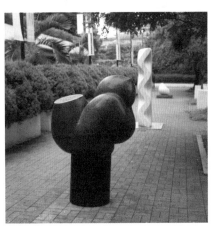

图 8-7　雕塑作品

8.3　基本表现方法

体块的基本表现方法主要体现在对其分割与组合的形式之中，通过对其在立体空间中进行分割或组合，从而得到长短、曲直等造型上的对比变化。

8.3.1　体块分割法

对体块进行分割的形态构成主要是在一个相对独立的体块上进行，对体块自身形态没有限定，可以是方形的体块，也可以是圆形或圆柱形的体块等。分割就是切割，也就是切与挖，或者说是对这个体块做"减法"，由表至里、由简单至繁复地按照美学原理有规律地减掉其部分形体，从而产生一个具有丰富空间变化的新的体块形态。图 8-8 是一件雕塑作品，在造型上使用了一个正方形体块进行切割的方法。这种方法在立体构成的表现形式中非常常见，图 8-9 为学生作品，也是使用一个正方形体块进行切割而完成的。图 8-10 是产品设计中关于基础造型研究的学生作品，以石膏为材料，制作成一个体块，然后再用切割、打磨等方法完成立体造型。

图 8-8　雕塑作品

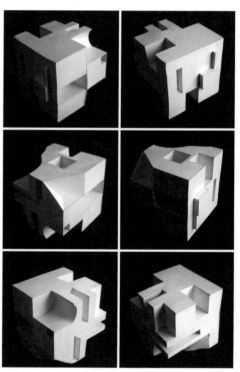

图 8-9　学生作品 陈静静

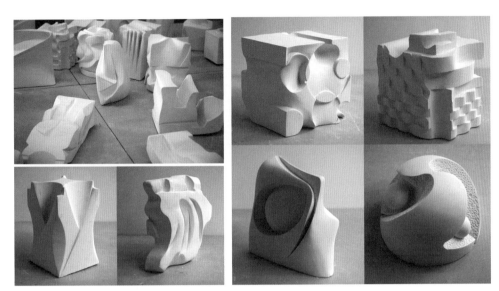

图 8-10　体块切割的作品

　　在分割的方法上可选择比较理性的几何式切割，这样对切割的大小、比例与方向上都会比较有条理和秩序，在分割的过程中要构思好切去的方向与最终想要达到的面的形态。如果进行水平方向、垂直方向或倾斜方向的切割，就会得到直线的切割面；如果进行曲线方向的切割，就可能会制作出曲线面的、圆弧形的效果。另外可以使用自由式的分割方法，这种方法会更加偏重于感觉和直觉，由于没有了方向、曲直等限制，会更容易创作出具有强烈动感和鲜明个性的形态。

　　还有一种比较特殊的体块分割与组合的形式，就是体块外部是可以打开的，而在内部空间表现出形态的各种变化。如图 8-11 和图 8-12 所示，这种构成的形态在外表上看仍然是一个完整无缺的体块，打开之后，里面可以根据构思和形式法则进行各种切割变化。

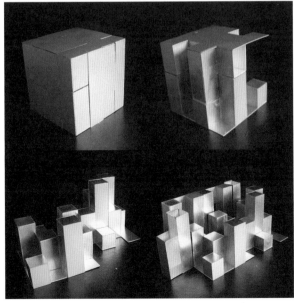

图 8-11　学生作业 季冬

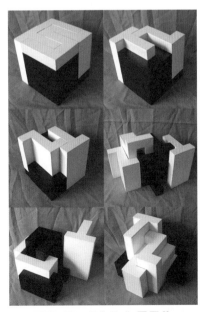

图 8-12　学生作业 庞宏鑫

在进行体块的分割时，要注意切割的大小比例关系，切割之后的形态之间要达到比例和视觉的舒适，符合形式美的基本规律；在分割的数量上一般不宜过多，这样会在加工制作上增加难度，也会造成形态上过于烦琐而产生杂乱的形态组合；在制作前要绘制草图，构思好体块切割的方向、大小、转折等，因为有些材料在制作中是一次性的、不可逆转的；同时要强调整体性，把握好体块的体积与厚度，达到形态上的层次感和视觉上的稳定感与美感。

使用的材料有很多是便于切割的材料，如雕塑泥、橡皮泥、保丽龙（泡沫）块、石膏、海绵块等，也可以使用面材，如 KT 板、木塑板、有机玻璃板、厚卡纸等围合粘贴成构思需要的体块空间。

8.3.2　体块组合法

体块的组合就是由体块作为独立单元体的一种聚集或是堆积构成。将相同的体块或是大小不同的体块、形态相近的体块，甚至是不同形态的体块根据形式美的造型规律组合在一起，是在原有体块上形体的继续增加，相当于给体块形态做"加法"。包豪斯时期的艺术家范东格洛就已经使用这种方法完成了很多立体抽象的作品，图 8-13 和图 8-14 都是他具有代表性的作品，分别叫作《集合的相互关系》和《来自椭圆形的建筑》，就是使用的这种组合方法。

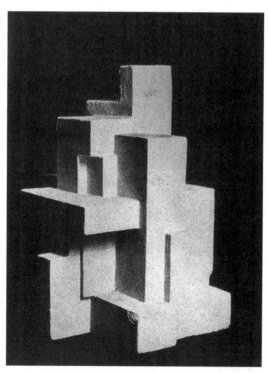

图 8-13　范东格洛的作品 1

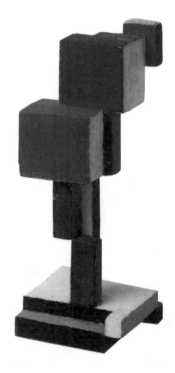

图 8-14　范东格洛的作品 2

体块组合中每个独立的体块单元可以是直线或曲线面构成的体块，也可以是自由面构成的体块，当然也可以使用后面小节中讲述的多面体体块。图 8-15 是朝仓直巳的构成作品，使用了多面体体块进行构成组合；图 8-16 是一件学生的作品，也使用了多面体组合的方法来完成。

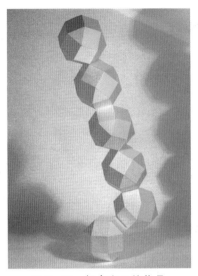

图 8-15　朝仓直巳的作品

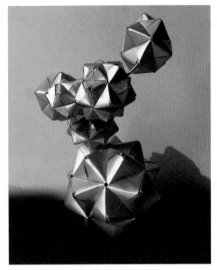

图 8-16　学生作业 李嘉珊

　　这里对体块的形态构成形式并不限制，但要把握好体块的体量感，如果使用太多过长或过细或过小的形态，会在空间中产生点与线的视觉效果，就无法准确地表现体块的形态构成了。体块组合的材料也没有过多的限制，只要具有体量感的材料都可以使用，同样也可以使用面材，如木塑板、KT 板、纸张等围合成立体的体块。

8.4　多面体体块

　　从三大构成的教育理念和教学内容引入到国内各个艺术院校开始，这种多面体的球体结构就已经存在了，由于它造型上的独特与优美，一直延续到现在仍然是非常传统而又经典的立体构成形式。

8.4.1　多面体的概念

　　多面体的立体构成在结构形式上主要是指球体结构，它最终呈现出来的形态基本上都是具有一定体量感的实体。但由于它在造型和制作方法上有独特的特点，因此将其单独作为一个小节来讲述。

　　多面体体块在制作加工上非常简单，使用薄的面材在平面上先绘制好多面体展开的平面图，然后沿着边缘裁切或折叠，就能够制作出三维的且完全包裹的密闭式造型。它是由不同数量、相同或不同的几何平面无接缝拼合构成的立体形态。虽然看似是比较传统且简单的造型，但是加上面的数量变化、边与角的凹凸变化，或是镂空处理等，也可以得到非常丰富的新形态。

8.4.2　多面体的类型

　　多面体球体按结构表面几何形的基本特性可分为两种类型，分别是柏拉图球体和阿基米德球体。这种几何形体的多面体结构是其他多面体结构变化的"形体之母"。图 8-17 为朝仓直巳制作的多面体，即球体结构的多种形式与变化。

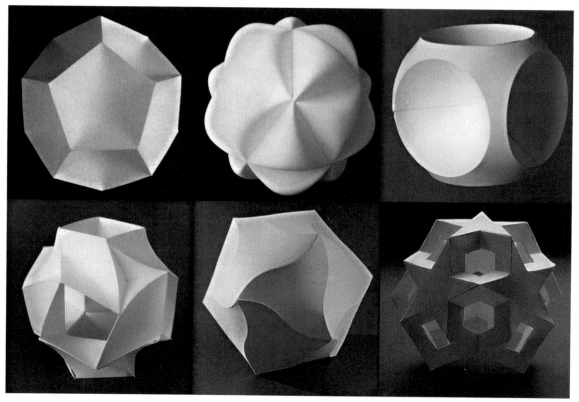

图 8-17　球体结构的各种变化 朝仓直巳

1. 柏拉图球体

柏拉图球体的基本几何特性是正多面体，各个几何面是绝对重复，每面均为正多边形，连接各角顶点绝对相等。正多面体最初的五个基本类型是正四面体、立方体、正八面体、正十二面体和正二十面体，这些是在兴盛的古希腊文明中发现的，通常被称为柏拉图式的多面体，简称为柏拉图球体，如图 8-18 所示。

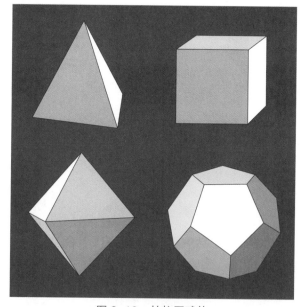

图 8-18　柏拉图球体

2. 阿基米德球体

　　阿基米德球体是由超过一种的正多边形或多边形组成，各个面的几何特性均为正方形、正三角形和正多边形。其表面接合毫无间隙、边缘重复、棱角向外凸出但不相等，这是两种或两种以上的基本面形的重复连接而近似于球体的形态。阿基米德多面体主要有等边十四面体（六个正方形和八个正三角形）、等边十四面体（六个正方形和八个正六角形）、等边二十六面体（八个正三角形和十八个正方形）。阿基米德多面体共计有十四个，当正四面体在各棱的中点处作切割加工（即切掉各个角），就可获得正八面体；当正六面体在各棱的中点处作切割加工，就可获得十四面体；继之在等棱十四面体各棱的中点上切割，又可得到等棱二十六面体，以此类推，如图 8-19 所示。

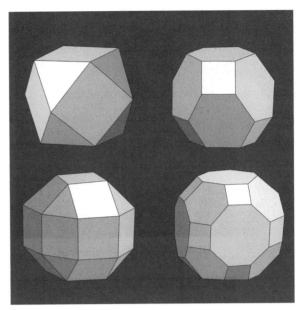

图 8-19　阿基米德球体

8.4.3　多面体的组合

　　多面体的组合，即单元球体的组合，是将制作的多个重复的多面体按照空间构成的形式美法则进行组合而得到的组合形式的造型。在组合的构成方法与形式上和上一节讲到的体块的组合如出一辙，都是独立单元体的一种聚集或是堆积的构成形式，这种形式不是改变单元多面体自身的属性，只是数量上的增加。如图 8-20 至图 8-23 所示，都是使用很多多面体在立体空间中组合而成的作品。

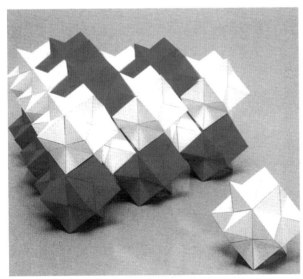

图 8-20　构成作品 朝仓直巳

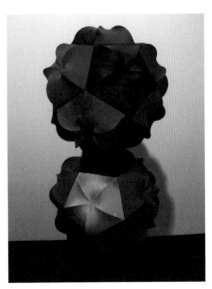

图 8-21　装置作品

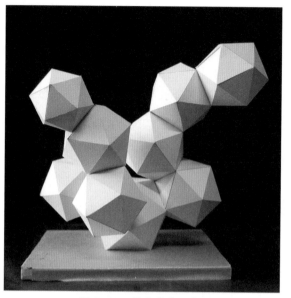

图 8-22　学生作业 王娜

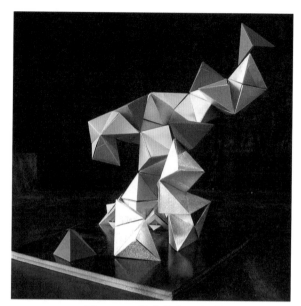

图 8-23　学生作业 刁福林

8.5　课题演示

实例演示 1：制作球体结构的立体构成

制作这样的立体造型首先需要绘制平面图，可以使用矢量软件 Illustrator 或 CorelDRAW 来辅助完成。这里以十二面体为例，使用 Illustrator 来制作，具体流程如下。

▶ 01 多面体结构中的十二面体是 12 个正五边形组合。在 Illustrator 中新建一个页面，如 A3。然后在工具箱中选择"多边形工具"，如图 8-24 所示。

▶ 02 使用"多边形工具"在页面空白处单击，在弹出的对话框中设定好多边形的数值，"半径"为 30mm，"边数"为 5，如图 8-25 所示，然后单击"确定"按钮完成。

图 8-24　多边形工具

图 8-25　"多边形"对话框

03 使用工具箱中的"选择工具"选择刚才完成的五边形，按 Ctrl+C 键复制，然后按 Ctrl+V 键粘贴，完成第二个五边形，如图 8-26 所示。

图 8-26　完成两个五边形

04 选择其中一个五边形，双击"旋转工具"，在弹出的对话框中输入旋转角度为 108°，如图 8-27 所示。

图 8-27　旋转其中一个五边形

05 选择旋转后的五边形，按 Ctrl+C 键复制，然后按 Ctrl+V 键粘贴 4 次，得到周围的五个面，加上原始的五边形，一共制作完成了六个面，如图 8-28 所示。

图 8-28　完成六个面

06 选择菜单"视图"|"智能参考线"命令，在选择五边形的时候就会辅助显示出角上的锚点，如图 8-29 所示。

图 8-29　使用智能参考线

07 拖动锚点，将所有的五边形的边角对齐，如图 8-30 所示。

图 8-30　对齐后的形状

08 选择刚才对齐好的六个五边形，按 Ctrl+G 键进行编组，按 Ctrl+C 键复制，然后按 Ctrl+V 键粘贴，完成另一组的六个五边形。再依靠智能参考线进行对齐，如图 8-31 所示。这就是全部完成好的十二面体平面图了。

09 将其打印在有一定厚度的卡纸、铜版纸或其他纸张上。然后按照这个平面图将其折叠，再把外边粘贴好，就可以制作出一个完整的十二面球体，如图 8-32 所示。

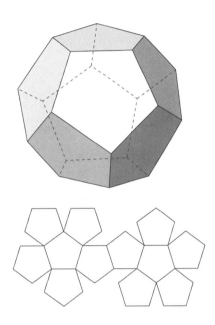

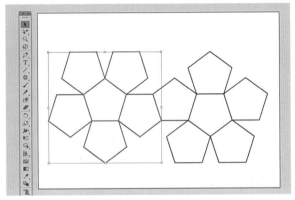

图 8-31　完成好的平面图

图 8-32　效果图与平面图

10 根据前面电脑制作好的图纸，将纸张进行裁切，留出用于双面胶粘贴的部分，按照结构用美工刀做好划痕，如图 8-33 所示。

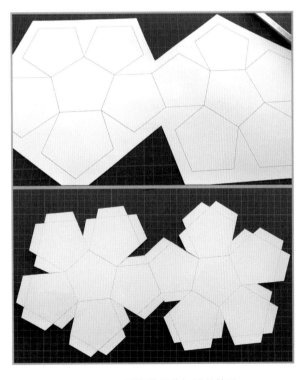

图 8-33　纸张进行裁切后的效果

> 11 全部折痕做好后，使用双面胶逐步
将其黏合，如图 8-34 所示。

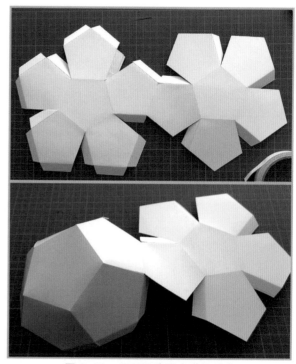

图 8-34　用双面胶逐步进行黏合

> 12 使用双面胶继续黏合，制作过程中
要耐心才能做得精致，如图 8-35 所示。

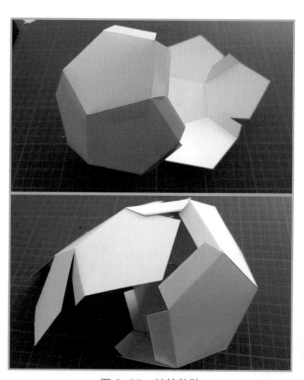

图 8-35　继续粘贴

>13 粘贴到最后一个面的时候更要小心，一直到最后封口完成，如图 8-36 所示。

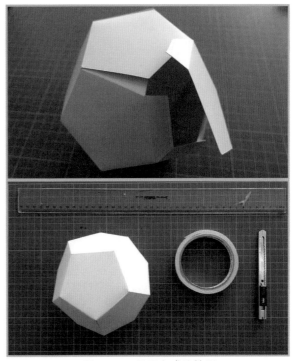

图 8-36　最后完成的效果

● **实例演示 2：制作其他形式体块立体构成**

　　其他的多面体结构，不管是柏拉图球体还是阿基米德球体，都可以使用绘图软件辅助完成平面图再进行立体的制作。图 8-37 至图 8-44 为球体结构的示意图和展开后的平面图。如四个面都是等边三角形的四面体，八个面都是等边三角形的八面体，二十个等边三角形组成的二十面体，八个等边三角形、六个正方形组成的切削八面体，八个正六边形、六个正方形组成的截头八面体；还有十八个正方形、八个等边三角形组成的小菱切面，十二个正方形、六个正八边形、八个正六边形组成的大菱切面等。

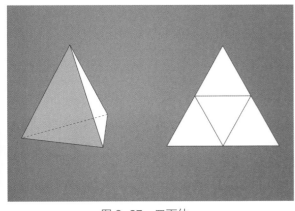

图 8-37　四面体

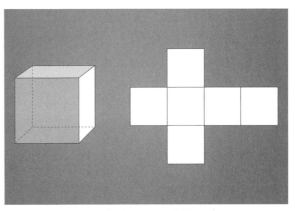

图 8-38　正方体

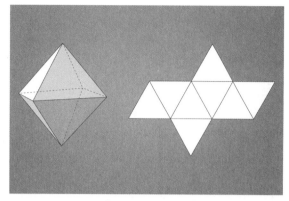

图 8-39　八面体

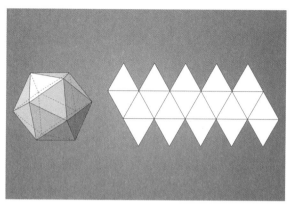

图 8-40　二十面体

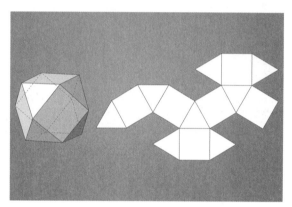

图 8-41　切削八面体

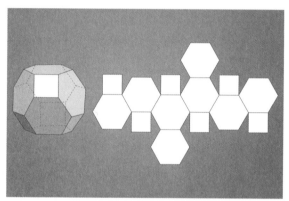

图 8-42　截头八面体

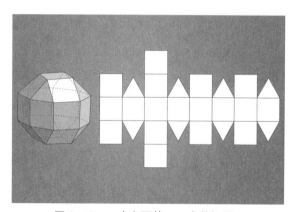

图 8-43　二十六面体——小菱切面

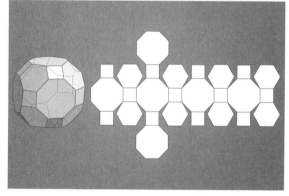

图 8-44　二十六面体——大菱切面

在上述球体结构中还可以通过二次加工将造型变化得更为丰富。如果使其组成的面、边与角进行有规则的变化，即可形成新形态的多面体。在二次加工时，对表面采用切割、开窗、附加、凹入、凸出的处理，对边缘采用凹凸反折、剪边的处理，对角采用剪角、向内折凹进的处理等，都可以创造出更多新的丰富的立体形态，如图 8-45 所示。

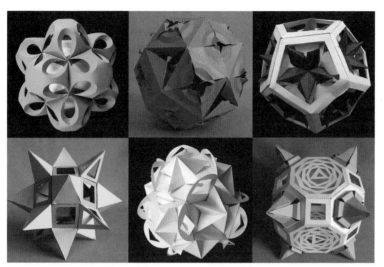

图 8-45　变化之后的球体形态

● **实例演示 3：制作球形体块组合并合成效果图**

〉**01** 材料的选择：球形体块的材料非常多，如过节悬挂的装饰球、儿童玩具中的塑料球，还有木质球、钢球等，甚至可以使用手揉纸、纸黏土、雕塑泥等加工成球体形状。该例中我们使用的泡沫球，又叫作保丽龙球。这种泡沫球大多用在装饰品、手工品等加工制作中，其特点是材质比较圆滑，有一定的硬度且非常轻，便于组合与接插。为了使组合制作的效果更为丰富，最后选择不同大小的球体，如图 8-46 和图 8-47 所示。

图 8-46　不同大小的泡沫球 1

图 8-47　不同大小的泡沫球 2

〉**02** 球体的连接：球体在连接中比较容易脱落，这是由于球体表面比较圆滑，连接的触点面积非常小，因此在泡沫球的连接与黏合中最容易出现不牢固的问题，这在所难免。在连接中要尽量小心且要足够细心才行。这里连接的胶水使用的是粘贴泡沫专用的酒精胶，如图 8-48 所示。其他的万能胶也可以替代使用，但不要使用 502 等具有较强腐蚀性的胶水，否则会把泡沫表面腐蚀掉。

> 03 在制作中酒精胶也是一种慢性胶水，干得比较慢，因此不要急于一次性很快做完，要一个一个耐心地将泡沫球直接黏合牢固。酒精胶干了之后会比其他胶水更白，连接处的效果也会比较理想，图 8-49 为泡沫球使用酒精胶黏合之后的效果。

图 8-48　黏合泡沫专用的酒精胶　　　　　　　　图 8-49　黏合后的效果

> 04 制作的顺序一般是先黏合大的泡沫球，制作出一个大的整体趋势和效果，同时也能够起到一定的支撑作用，便于后面继续增加小的泡沫球。图 8-50 和图 8-51 是四个比较大的泡沫球组合起来，从不同角度观察到的效果。

图 8-50　四个较大球体的组合 1　　　　　　　　图 8-51　四个较大球体的组合 2

> 05 在完成四个较大球体的组合后，基本形态与趋势就有了更多的可操作性，我们再继续增加比其稍小一点的球体，将空间继续丰富。图 8-52 和图 8-53 是增加到六个球体后不同角度的效果。

图 8-52　六个球体的组合 1

图 8-53　六个球体的组合 2

❯ 06 以此类推，再继续增加更小的球体。在球体的增加过程中，要特别注意每个球体在这个空间中的位置关系，在大小分布上具有疏密变化和一定的视觉节奏感。图 8-54 和图 8-55 是继续增加球体之后的效果。

图 8-54　更多的球体组合 1

图 8-55　更多的球体组合 2

❯ 07 最后，再将最小的球体组合进这个构成空间中，主要是弥补空间的视觉不足及用于丰富里面的变化。图 8-56 和图 8-59 是完成之后从不同角度看到的组合效果。

图 8-56　完成后不同角度的效果 1

图 8-57　完成后不同角度的效果 2

图 8-58　完成后不同角度的效果 3

图 8-59　完成后不同角度的效果 4

　❯08 完成作品的拍照后，选择一个比较理想的组合效果和光影效果，再找一张实际场景的图片，如图 8-60 所示。然后使用 Photoshop 软件，将图片中的组合形式选取下来，放置进场景图片中，再适当地进行调整，就可以得到一个合成之后模拟现实场景的效果图，如图 8-61 所示。

图 8-60　选择的场景图片

图 8-61　合成后的效果图

8.6　课后作业

使用具有体量感的材料，选择上述一种表现类型完成一件立体构成的作品。

第9章 立体构成原理的实战策略

本章概述：

本章以大量实战图例进一步阐述立体构成的实践原理，以及形式美的表达的重要性。

教学目标：

通过大量实战范例和学生优秀作品的演示，进一步提高对立体构成从理论到实践的认知度。

本章重点：

本章重点在于观看诸多范例后要善于总结其中的规律性、原理的本质特征，这才是学习立体构成并学以致用的根本目的。

9.1 实战策略应用与表达

在艺术和设计的多个领域中，都可以发现与立体形态或是与构成相关的实例，如雕塑作品、装饰作品、装置艺术品、产品设计作品等。如图 9-1 至图 9-40 所示，这些艺术作品或设计作品都是立体构成的理念在实战中的表现。

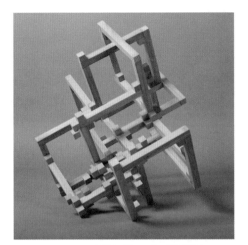

图 9-1　《纵贯线 -1》 胡璟辉

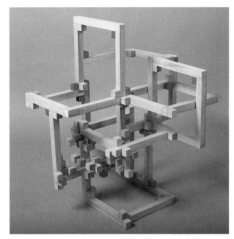

图 9-2　《纵贯线 -2》 胡璟辉

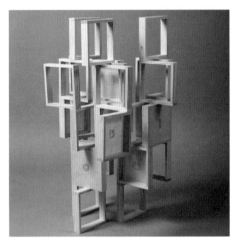

图 9-3　《中国风》 胡璟辉

图 9-4　《源点》 胡璟辉

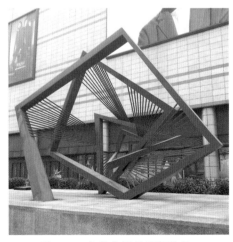

图 9-5　公共空间的雕塑作品 1

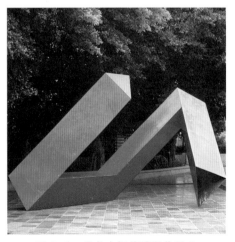

图 9-6　公共空间的雕塑作品 2

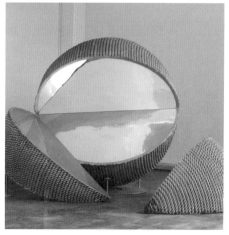

图 9-7　公共空间的雕塑作品 3

图 9-8　公共空间的雕塑作品 4

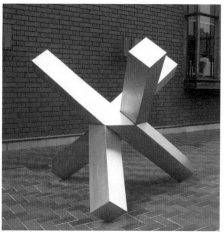

图 9-9　公共空间的雕塑作品 5

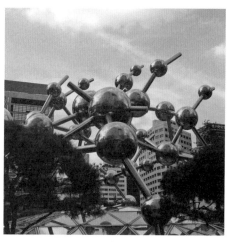

图 9-10　公共空间的雕塑作品 6

图 9-11　公共空间的雕塑作品 7

图 9-12　公共空间的雕塑作品 8

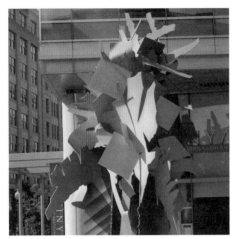

图 9-13　雕塑作品 1

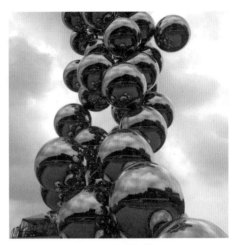

图 9-14　雕塑作品 2

图 9-15　雕塑作品 3

图 9-16　雕塑作品 4

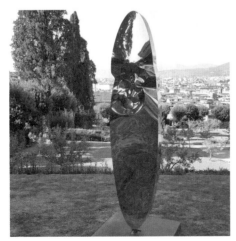

图 9-17　雕塑作品 5

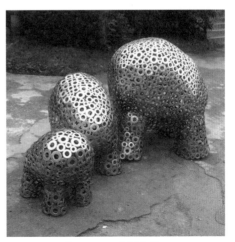

图 9-18　雕塑作品 6

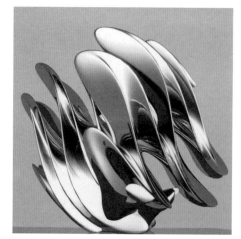

图 9-19 雕塑作品 7

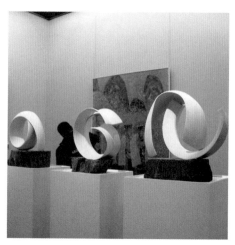

图 9-20 雕塑作品 8

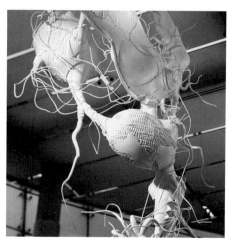

图 9-21 装饰艺术作品 1

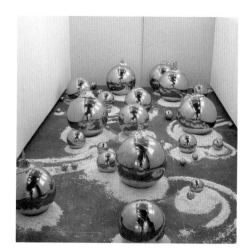

图 9-22 装饰艺术作品 2

图 9-23 装饰艺术作品 3

图 9-24 装饰艺术作品 4

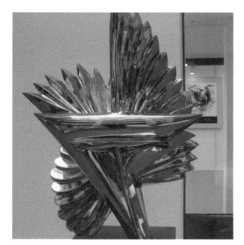

图 9-25　装饰艺术作品 5

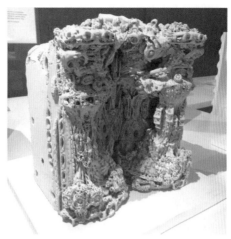

图 9-26　装饰艺术作品 6

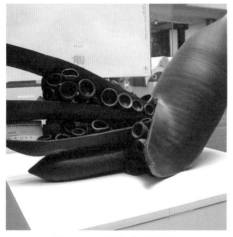

图 9-27　装饰艺术作品 7

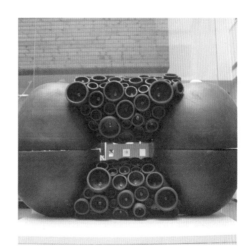

图 9-28　装饰艺术作品 8

图 9-29　首饰设计 1

图 9-30　首饰设计 2

图9-31　首饰设计3

图9-32　首饰设计4

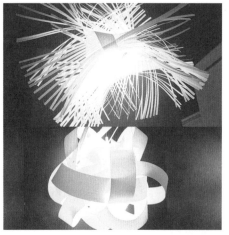

图9-33　产品灯具设计1

图9-34　产品灯具设计2

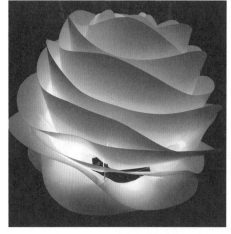

图9-35　产品灯具设计3

图9-36　家具产品设计

图 9-37　服装设计 1

图 9-38　服装设计 2

图 9-39　建筑空间设计 1

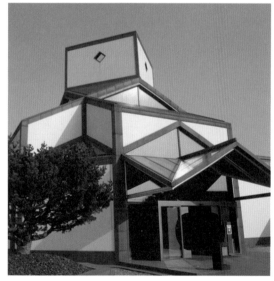

图 9-40　建筑空间设计 2

9.2　学生优秀作品评析

学生的立体构成作品来源于按照以上章节讲述的理论布置的课题训练作业，通过这些优秀的学生作品，能在学习与教学实战中起到更多的辅助作用，如图 9-41 至图 9-92 所示。

1. 平面转立体空间表现的作品

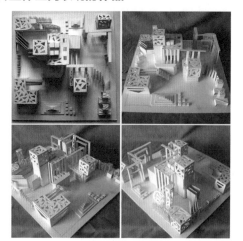

图 9-41　学生作业 陈静静

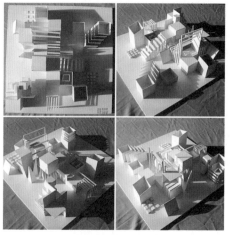

图 9-42　学生作业 胡林林

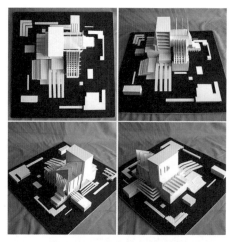

图 9-43　学生作业 康其麟

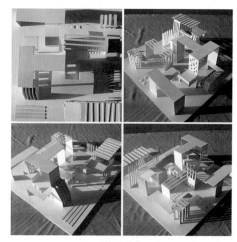

图 9-44　学生作业 韩旭

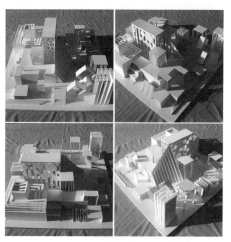

图 9-45　学生作业 郝春艳

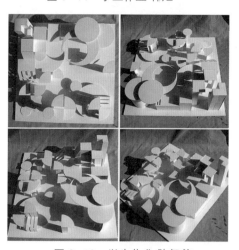

图 9-46　学生作业 陈佩慈

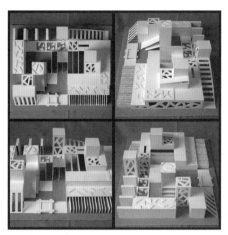

图 9-47　学生作业 赵晨蕾

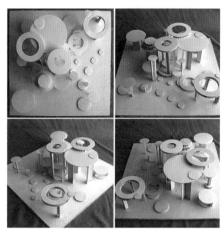

图 9-48　学生作业 邸晓婷

2. 使用材料进行多种形式的创新表达

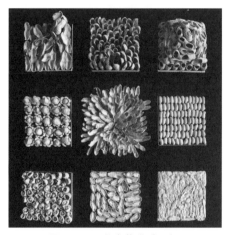

图 9-49　学生作业 何璐

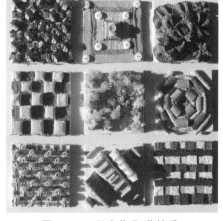

图 9-50　学生作业 董姝秀

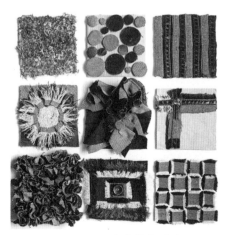

图 9-51　学生作业 肖宇

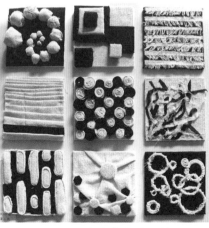

图 9-52　学生作业 张心怡

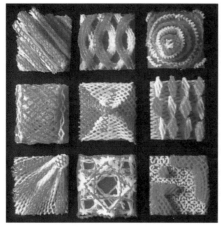

图 9-53　学生作业 钟羽

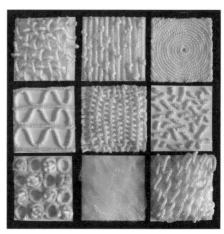

图 9-54　学生作业 李柯兵

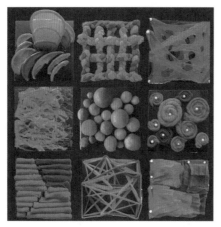

图 9-55　学生作业 柴菀怡

图 9-56　学生作业 齐樱子

3. 线材形式的立体形态构成作品

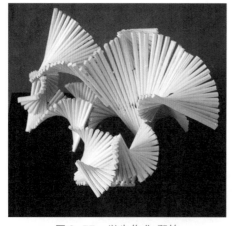

图 9-57　学生作业 邱铭

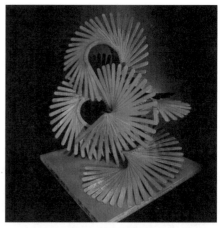

图 9-58　学生作业 李雨星

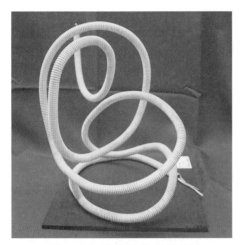

图 9-59　学生作业 徐铭郡

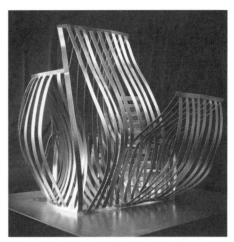

图 9-60　学生作业 刘玉瑾

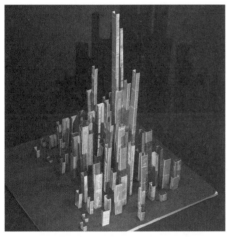

图 9-61　学生作业 张语宸

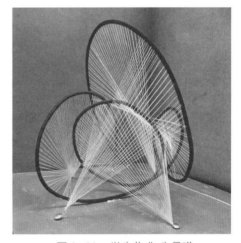

图 9-62　学生作业 朱晨曦

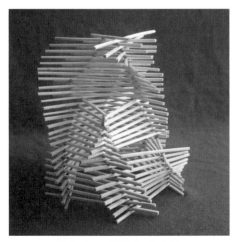

图 9-63　学生作业 白冰

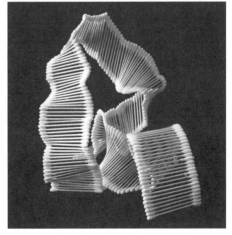

图 9-64　学生作业 阳辉煌

4. 面材形式的立体形态构成作品

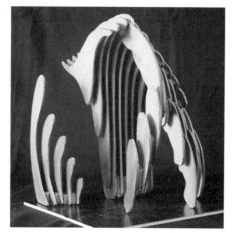

图 9-65　学生作业 陈晓涵

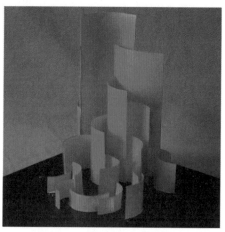

图 9-66　学生作业 冯鑫楠

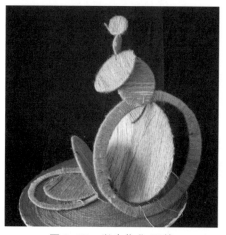

图 9-67　学生作业 阳慧

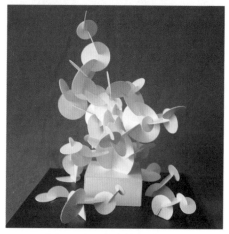

图 9-68　学生作业 季丹丹

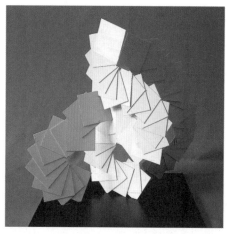

图 9-69　学生作业 张硕

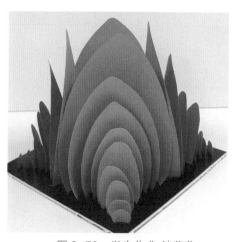

图 9-70　学生作业 储莹莹

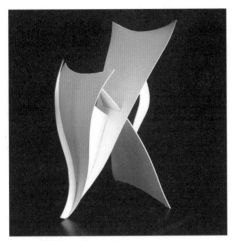

图 9-71　学生作业 赵方齐

图 9-72　学生作业 孙琦

5. 块形式的立体形态构成作品

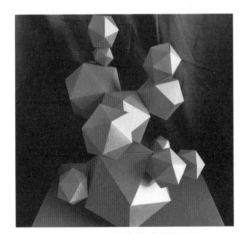

图 9-73　学生作业 夏之雨

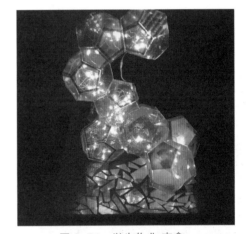

图 9-74　学生作业 李鑫

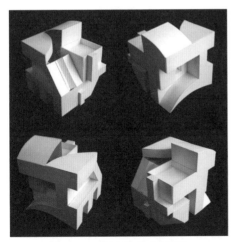

图 9-75　学生作业 杨雨濛

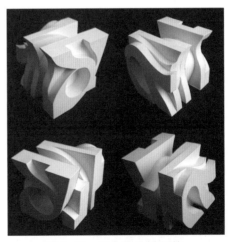

图 9-76　学生作业 陈佩慈

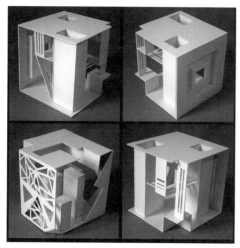

图 9-77　学生作业 薛洋

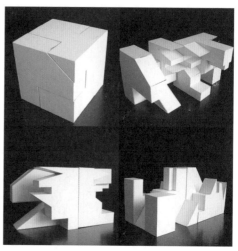

图 9-78　学生作业 刘旭

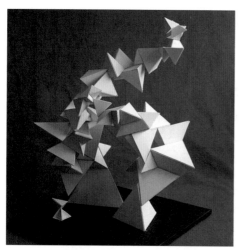

图 9-79　学生作业 张若桐

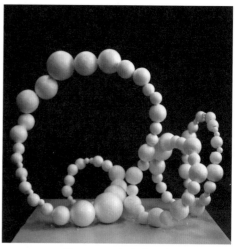

图 9-80　学生作业 马淑雯

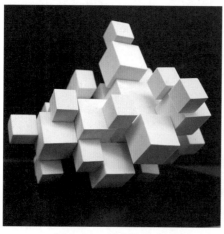

图 9-81　学生作业 赵月新

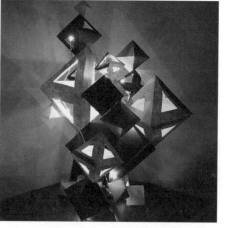

图 9-82　学生作业 张悦

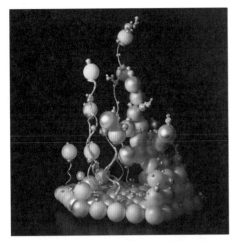

图 9-83 学生作业 王靖颐

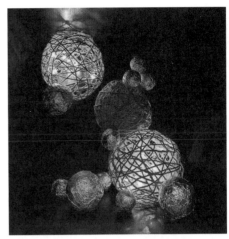

图 9-84 学生作业 蔡卓然

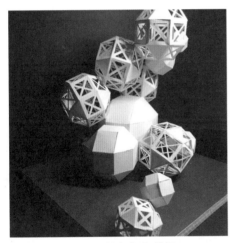

图 9-85 学生作业 姜帆

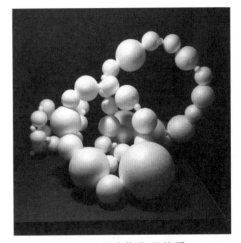

图 9-86 学生作业 吕佳媛

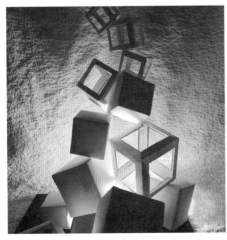

图 9-87 学生作业 张莉瑶

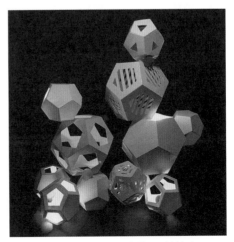

图 9-88 学生作业 刘绮晗

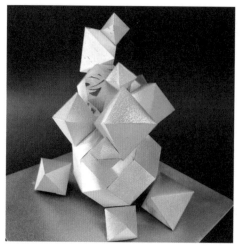

图 9-89　学生作业 梁辰

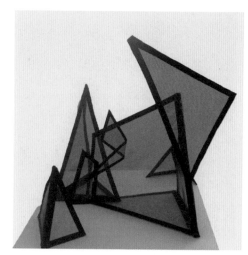

图 9-90　学生作业 陈冉

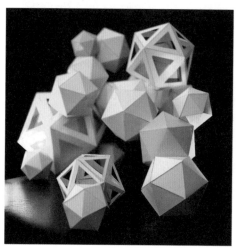

图 9-91　学生作业 孙琬莹

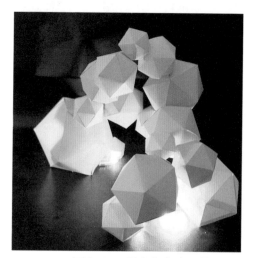

图 9-92　学生作业 张一然

9.3　课题演示

实例演示：制作材料艺术装饰画

> **01** 材料的准备：该例中选择的材料是颜色鲜艳且多样的海绵纸，如图 9-93 所示。这种纸张普遍用于艺术手工品的制作，价格便宜，加工容易，可以很方便地制作出多种效果。当然作为艺术装饰画，画框也是必需的。这里选择的画框是有一定内部深度的画框，这样制作的具有一定立体感的材料就可以装裱进去，如图 9-94 所示。

图 9-93 颜色丰富的海绵纸

图 9-94 选择的画框

> 02 制作一个和画框内部的衬纸框一样的底板，可以使用比较厚的卡纸，如图 9-95 所示。这个厚的卡纸板主要是用于将制作好的材料粘贴上去，并能支撑住整个画面。

图 9-95 制作的厚纸板

> 03 选择一种不同颜色的海绵纸进行搭配，图 9-96 选择的是橙色和白色的搭配。当然，颜色的搭配是略具随意性的，可以根据自己的喜好或是特殊的设计要求来选择，实例中还使用了红色、绿色与白色的搭配组合。

图 9-96 橙色与白色的搭配

❯ 04 以橙色和白色的搭配为例，将这两种颜色的海绵纸使用美工刀裁切成条状，如图9-97所示。条的长度和宽度可以根据自己的设计要求来制定。

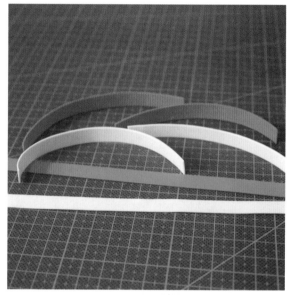

图9-97 裁切成条状

❯ 05 按白色在里、橙色在外的顺序放好进行卷曲，并卷成筒状，如图9-98所示。然后根据画框衬纸的尺寸制作若干相同的形状，如图9-99所示。

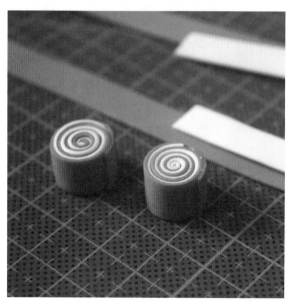

图9-98 卷成筒状的造型

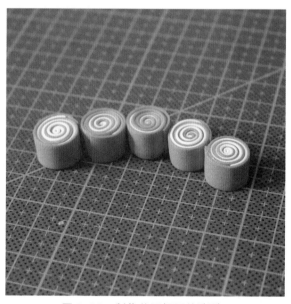

图9-99 制作若干相同的造型

❯ 06 为了得到平整的表面效果和更多的变化，可以使用剪刀在卷好的纸上面进行修整，图9-100为修剪成尖状。以此类推，将剩余的筒状都修剪成统一的样式，如图9-101所示。

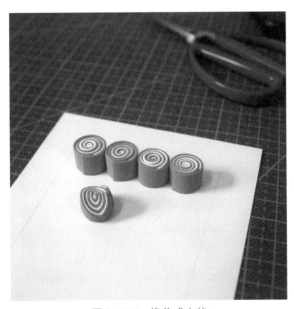

图 9-100　修剪成尖状

图 9-101　全部修剪后的效果

> 07 再选择红色、绿色和白色的海绵纸，同样裁切成条状，如图 9-102 所示。然后以同样的方法卷成筒状，如图 9-103 所示。

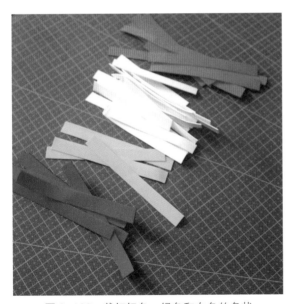

图 9-102　裁切红色、绿色和白色的条状

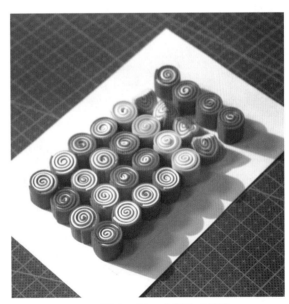

图 9-103　全部卷成筒状

❯ 08 将做好的筒状造型按前面的方法全部修剪为尖状，如图 9-104 所示。

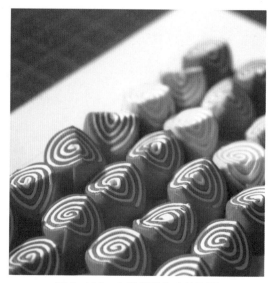

图 9-104　全部修剪为尖状造型

❯ 09 将做好的造型全部有序地粘贴在刚才做好的厚纸板上，如图 9-105 所示。然后装进事先准备好的画框中，如图 9-106 所示。一件使用材料制作的精美装饰画就完成了。

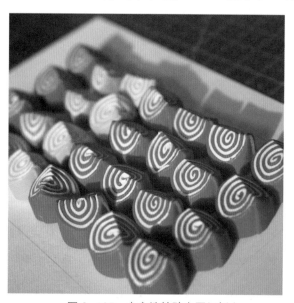

图 9-105　有序地粘贴在厚纸板上

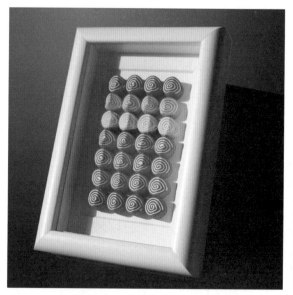

图 9-106　装进画框后的最终效果

9.4　课后作业

利用立体构成的实战原理，结合自己感兴趣的材料，完成一件具有一定立体空间感且能较好结合材料特点的艺术设计作品。